New
window 新視野 109

隨手畫插畫，
第一筆就可愛
ぷちかわイラスト

Hiromi SHIMADA ◎著

王岑文◎譯

 高寶書版集團

Contents

隨手畫插畫，第一筆就可愛！

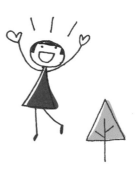

這些都是用可愛小插圖做的喔！

Part 1

來練習畫可愛的小插圖吧！

Part 2
讓每天都 HAPPY 的可愛小圖示

Part 3
試著製作一些可愛小物吧！

Column
其他更多的可愛小技巧

一打開就開心！
充滿驚喜的卡片！

令人心花怒放的創意卡片

宴會和活動的邀請卡、給朋友的生日卡……只要多花一點巧思，卡片
也能像充滿趣味的玩具盒一般，將自己的心意傳達給對方！

愛心在小窗戶內
搖啊搖的

會動的卡片
▶ 作法　p.87

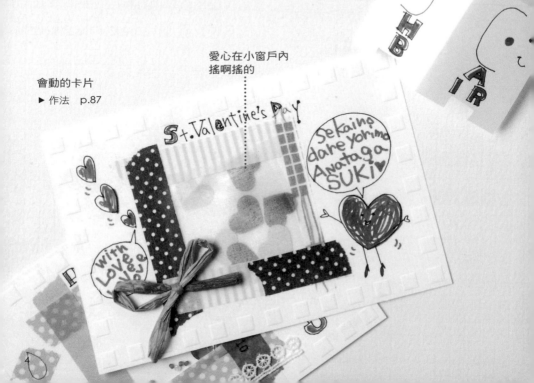

4

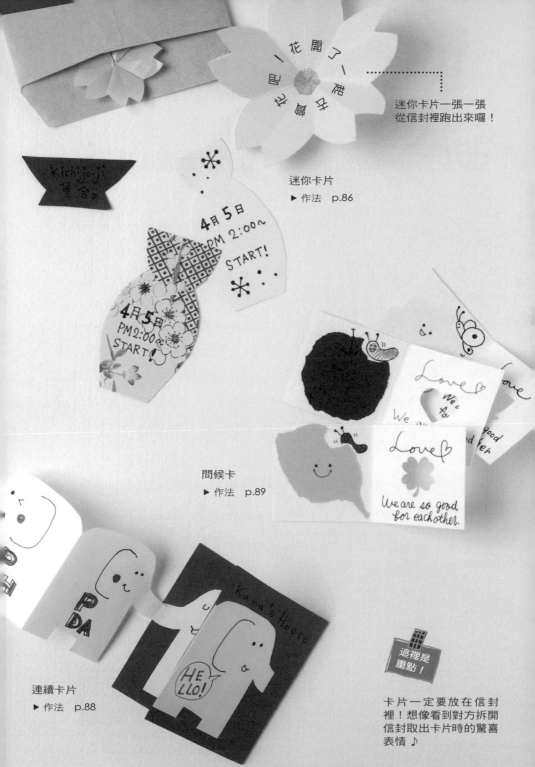

一朵真的花開了！

迷你卡片一張一張
從信封裡跑出來囉！

迷你卡片
▶ 作法　p.86

問候卡
▶ 作法　p.89

連續卡片
▶ 作法　p.88

這裡是
重點！

卡片一定要放在信封
裡！想像看到對方拆開
信封取出卡片時的驚喜
表情♪

動手DIY各式各樣的信紙組

雖然電腦及手機已成為溝通的主流，大家仍然不妨試著自己動手，
製作一套獨一無二的信紙組。
不僅可以體驗 DIY 的樂趣，充滿情感的信件也會帶給對方無限的感動！

這裡是
重點！

依照對象及內容的不同，
使用可愛的蕾絲圖案，或
是最近很流行的橡皮擦印
章製作的創意信件，來營
造截然不同的氛圍。

以手作信件傳
達滿滿心意！

好開心

原物翻新信紙組　熊貓
▶ 作法　p.91

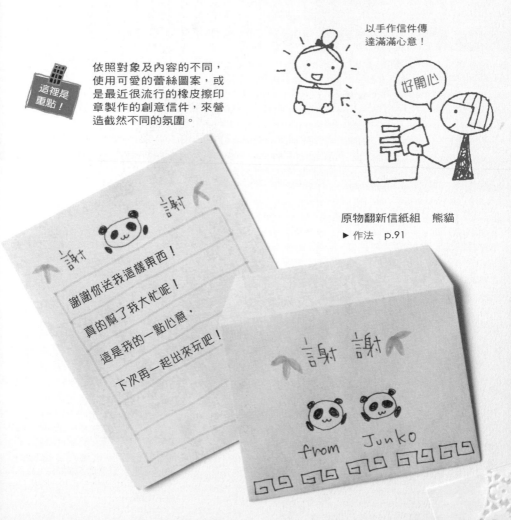

1×2-○○○△
調布市音美町 3-4-X
島田廣美　小姐　收

運用橡皮擦印章，享受各
種可愛圖樣的創作樂趣。

繽紛印章信紙組
▶ 作法　p.92

原物翻新信紙組　蕾絲
▶ 作法　p.91

將蕾絲紙裝飾
在信封角落。

輕鬆上手！
不須雕刻的橡皮擦印章

不須雕刻，任誰都能輕易完成可愛圖形！
橡皮擦印章的效果有如線條柔和的水彩畫，
只要蓋一下，就能創作出令人耳目一新的圖案！

「Pon！」
蓋個印章，再稍
加描繪簡單圖樣

ink

不須雕刻的橡皮擦印章

▶ 作法　p.78

8

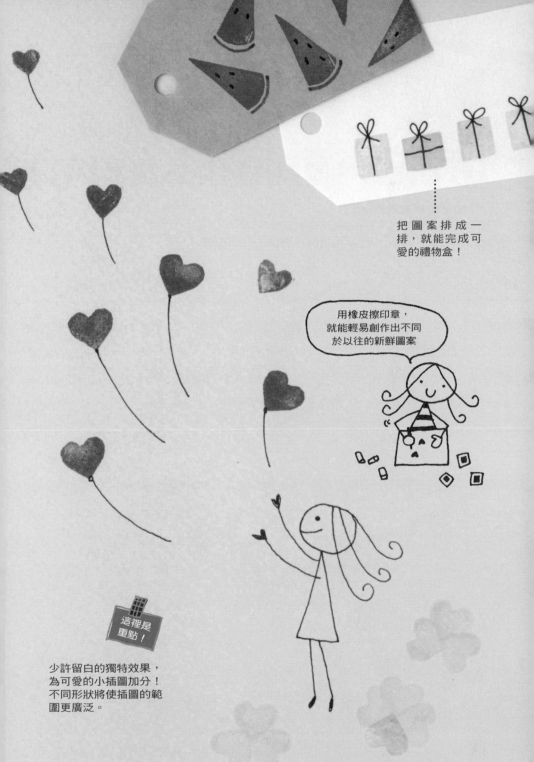

把圖案排成一排，就能完成可愛的禮物盒！

用橡皮擦印章，就能輕易創作出不同於以往的新鮮圖案

這裡是重點！

少許留白的獨特效果，為可愛的小插圖加分！不同形狀將使插圖的範圍更廣泛。

用喜愛的插圖製作迷你筆記本和繪本

將平時畫的插畫稍加整理，
就能製成一本超迷你的小筆記本和繪本！
加上書籤和書籤線，還可當成創意滿點的貼心小禮！

這裡是
重點！

可預留空白內頁，當
成筆記本或備忘錄使
用；加入故事情節，
當作繪本也很 OK ！

5 公分的迷你
筆記本和繪本
▶ 作法　p.100

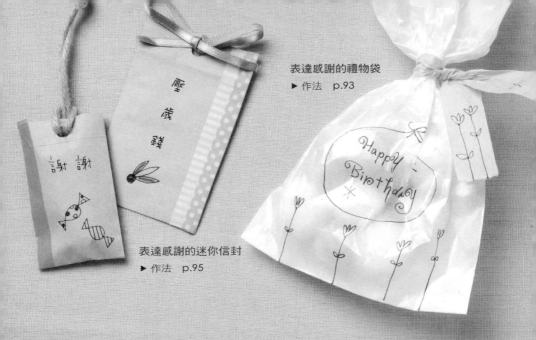

表達感謝的禮物袋
▶ 作法　p.93

表達感謝的迷你信封
▶ 作法　p.95

用 小小巧思表達感謝的心意

歸還跟別人借的東西或送給對方小禮物時，
不妨試著以簡單的包裝，傳達心中的感謝吧！
一點小小的巧思，便能帶給對方滿滿的喜悅 ☆

表達感謝的迷你提袋
▶ 作法　p.94

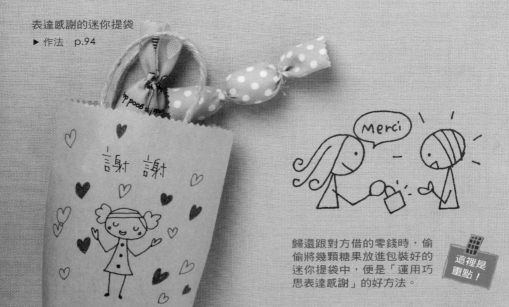

歸還跟對方借的零錢時，偷
偷將幾顆糖果放進包裝好的
迷你提袋中，便是「運用巧
思表達感謝」的好方法。

這裡是
重點！

我的可愛私房文具

在手帳和筆等平常使用的文具用品上，
畫上可愛的小插圖，就能展現自己的風格！
試著用圖案表示預定行程、在自己的東西上貼貼紙吧！

這裡是
重點！

比起文字，圖案的視
覺效果會更清楚。就
連不想讓別人知道的
事情，也可以用圖案
表示喔！

以華麗的圖案提升重
要事項的注目度 ☆

忍不住想要記錄
更多更多事情呢

行事曆上的可愛小圖案
▶ 範例 p.55-75

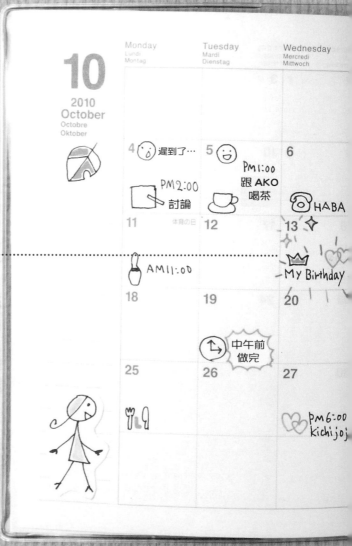

在雨傘和訂書機等私人
物品貼上貼紙作記號！

小貼紙
▶ 作法　p.84

彩色貼紙可為普通的
文具增添獨特性。

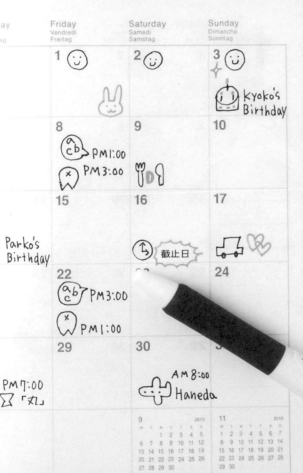

hursday	Friday	Saturday	Sunday
Jeudi	Vendredi	Samedi	Dimanche
Donnerstag	Freitag	Samstag	Sonntag

這裡是
重點！

貼紙除了可貼在文
具用品上，還可以
用來裝飾信封！不
妨多製作一些，貼
滿自己的生活！

照片＋插圖＝華麗相本！

難忘的風景、美味的食物以及可愛的寵物照片皆可適用☆
把照片和插圖貼在封面上，點綴自己專屬的相本，
讓普通的照片成為獨一無二的紀念！

不管是寵物還是甜
點，喜歡的相片就全
部放進相本裡吧！

一張可愛的小插
圖，就能讓照片
變得與眾不同！

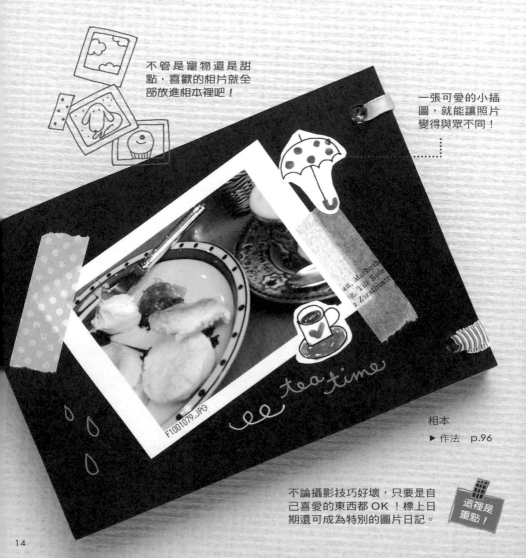

相本
▶ 作法 p.96

不論攝影技巧好壞，只要是自
己喜愛的東西都 OK！標上日
期還可成為特別的圖片日記。

這裡是
重點！

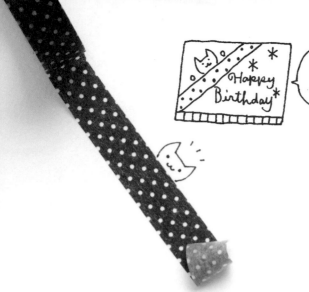

可以用來
裝飾卡片
和禮物

用紙膠帶
嬉遊插圖世界

色彩豐富、設計多元的紙膠帶，
是每個可愛女孩的必備單品。
只要撕下貼上再搭配插圖，
就能創造魅力獨具的視覺效果！

紙膠帶＋插圖
▶ 範例　p.83

這裡是
重點！

紙膠帶不僅可用於包
裝、相本或卡片製
作，也可在信封和私
人物品上做標記！

營造室內歡樂
　氣氛的小裝飾

試著在色紙上畫上可愛小插圖，
妝點室內繽紛歡樂的氣氛吧！
隨著小巧裝飾的搖曳擺動，讓生活的樂趣加倍

小裝飾
▶ 作法　p.98

窗邊掛飾
▶ 作法　p.99

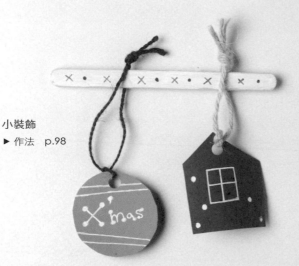

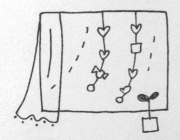

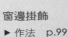
這裡是
重點！

小裝飾可隨意懸掛在窗邊、玄關、
兒童房及浴廁等處，並可依季節更
換圖樣，增添趣味性。

Part 1

來練習畫可愛的
小插圖吧！

「啊～真希望我也能畫出可愛的插圖……」
大家是否曾經這樣想過呢？
只要照著本書的方法，即使沒有一雙巧手，
或是怕麻煩的人，也能輕鬆畫出簡單可愛的小插圖！

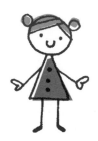

可愛小插圖
就是這樣的圖！

可愛小插圖的特徵，就是線條少、圖樣簡單！
是任何人都可以輕鬆畫出的圖喔！

圖案大小保持在 3 公分以下最好！

樣式簡單的插圖如果畫得太大，
就會凸顯線條歪斜、濃淡不一和拖長的缺點。
只要將大小控制在 3 公分以內，即使有點小失誤，看起來還是很可愛！

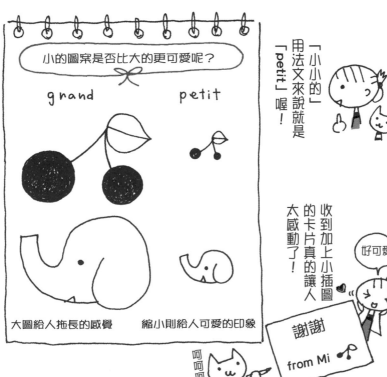

數量增加，可愛度也增加！

只有一個圖當然也很可愛！
但熟練之後不妨試著多畫幾個。
當小小的可愛插圖並列在一起時，
整體的可愛度馬上提升不少呢！

雖然只有一個也很可愛……

我試著各畫了一株小花和幸運草喔！非常簡單，而且看起來也很可愛，可是……

把很多圖案並排在一起會更可愛喔

交錯畫出不同的圖案，一下子就豐富多了呢！把好幾個小插圖放在一起，會顯得很有整體感，注目度再加分！

把很多個小巧簡單的圖案放在一起，這就是「可愛小插圖」的意義嗎？

是的！

可愛度破表的火柴人！

只要用圓形和線條就能輕鬆畫出全身的姿勢，
但是既不可愛又沒有個性……
現在就來畫小巧可愛風的火柴人吧！

分成圓形、三角形和
手腳幾個部分就可以了

小巧可愛風的火柴人是
傳統火柴人的進化版，
基本上只有圓形、
三角形和線條三種圖形，
就是這麼簡單。
馬上就從傳統的火柴人畢業吧！

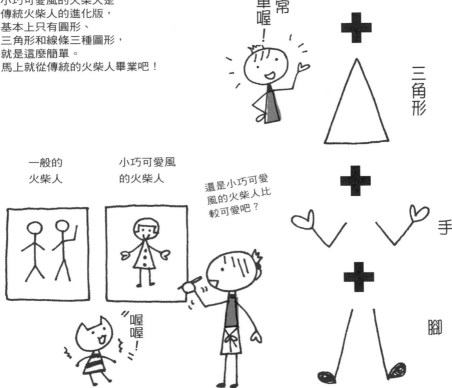

非常
簡單
喔！

圓形

三角形

手

腳

一般的
火柴人

小巧可愛風
的火柴人

還是小巧可愛
風的火柴人比
較可愛吧？

喔喔！

火柴人的畫法

3 個步驟輕鬆完成！因為是範例的緣故，所以畫得比較大。
將大小控制在 2～3 公分左右就是可愛的小插圖囉 ☆

側面也很簡單喔！

 1

 2

3

以圓形畫出頭部，再加上眼睛和嘴巴。髮型隨自己喜好調整。

用三角形畫出身體。等腰三角形可以讓身體更平衡。

以線條描繪出手腳。加上心型的手和米粒狀的腳就完成了！

眼睛、嘴巴和頭髮只要畫一邊，將手加在三角形的正中央，雙腳朝同一邊即可。

頭和身體的平衡

只要稍微改變三角形的大小、形狀，以及手腳的長度，便可畫出各式各樣不同的風格。

這裡是重點！

頭部的大小維持不變，試試看只改變頭部和身體的比例再做比較。

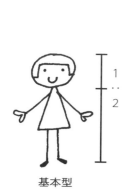

基本型

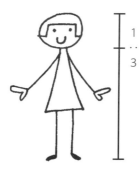

加長型

迷你型

火柴人的各種動作

只要加上身體的方向和手腳的動作，火柴人就會變得更加生動活潑。
試著練習畫出各種動作吧！

打招呼 從簡單的「早安」開始學起！

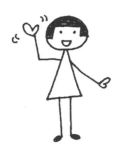

早安
以 L 字型描繪手臂線條。在手的周圍加上弧線，就能營造出揮手的感覺。

請多指教
在三角形加上彎曲的弧度，接合處留一點縫隙效果更佳。把手放在腹部位置以表示恭敬。

嗨——
雙手高舉表示開心的樣子。張大的嘴巴和略略傾斜的單腳是繪圖重點。

坐姿 側面比正面更好畫。

跪坐
雙腳向側面彎曲，只要用一條線表示就可以。也可選擇性加上茶杯，讓人物更加生動！

普通坐姿
雙腳呈直角彎曲，身體的三角形可任意加上弧度。最後再畫上椅子。

抱膝坐
雙腳呈倒 V 字型彎曲，將膝蓋畫至胸部高度，並讓腳和身體下襬保持水平，只畫一隻腳也 OK。

雖然手腳的動作變化就能讓人物充滿動感,但若要讓表情更有變化,也可進一步試著加上其他線條喔。

這裡是重點!

走路、跑步

走路和跑步的姿勢用側面表現最好!照自己順手的方向畫吧!

步行
雙手向前後伸展。雙腳呈八字型張開,前腳腳趾向上,後腳腳踝抬起即可。

趕時間
小跑步的樣子。後腳線條略略彎曲,雙手畫成丸子狀即可。

衝啊!
使盡力氣向前衝的樣子。雙手分別朝上下彎成直角,雙腳大幅度張開,後腳踢高。

好快好快!
用漩渦代替快到幾乎看不見的雙腳,感覺是不是真的很快呢?

好心情

用身體的彈跳來表現藏不住的喜悅!

真幸運
單腳彎曲製造彈跳感。將雙手放在臉頰上,再在頭上畫上光芒,增加喜悅的效果。

開心
雙手打開,單腳畫成V字型。在腳邊加上兩座小山,更有躍動感。

太棒了!
雙腳畫成V字型,雙手向上揚起。另外加上線條和波浪,製造高高跳起的感覺。

跳躍前進
雙手畫成丸子狀,分別向上下彎曲。其中一隻腳和「真幸運」的姿勢相同,另外一隻腳再略略彎曲即可。

火柴人也可以很時尚！

只要稍微改變髮型、添加流行配件，再搭配上可愛的小洋裝，
就能立即打造出時髦有型的火柴人！

以合身洋裝和腰帶
營造酷炫感。再加
上圓點耳環，看起
來更有成熟韻味。

用圓點洋裝配上大
草帽，帶出夏天的
休閒風格。

針織洋裝搭配針織
帽的組合。在衣服
及帽子邊緣畫上
幾條直線，強調質
感。

畫出飄逸的裙襬再
加上點點，就是可
愛的蕾絲洋裝。以
蓬蓬頭打造女孩專
屬的可愛印象。

火柴人的私衣櫥

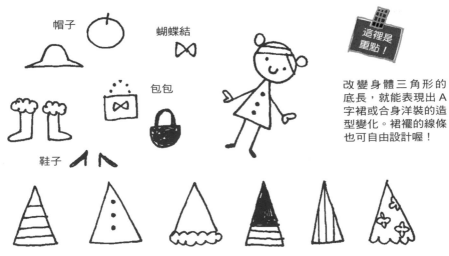

帽子

蝴蝶結

包包

鞋子

洋裝

這裡是
重點！

改變身體三角形的
底長，就能表現出 A
字裙或合身洋裝的造
型變化。裙襬的線條
也可自由設計喔！

火柴人家族

調整頭部和身體的比例平衡，可以畫出大人和小孩。
另外，藉由身體部分的形狀變化，還能畫出男生和女生喔！

爸爸　　　媽媽　　　男孩　　女孩

用四邊形取代三角形，就能表現出男性身體的輪廓。長方形的平衡感較佳。

火柴寵物

火柴人的畫法也同樣可運用於動物上喔！
練習畫一隻可愛的動物吧！

松鼠是有著
大尾巴的女孩

熊熊是溫柔
的男孩

小豬是胖胖
的男孩

狗狗是聰明
的男孩

兔子是愛漂亮
的女孩

貓咪是嬌小
的女孩

把頭部加大，手腳變短是可愛的祕訣。像松鼠和狗狗等動物，可用較好畫的側面來表示。

歡迎來到
火柴人公園！

和火柴人及火柴動物們在火柴公園中
盡情玩樂！先用描的開始練習吧！

用圓形、三角形和四邊形就能完成的小插圖

「圓形」、「三角形」和「四邊形」是最基本的圖形。
以這3個圖形為底，再加上其他特徵，
就可以畫出日常用品及動物等各式各樣的插圖喔！

從基本圖形開始練習

圓形
以順時針或逆時針方向，一筆完成一個圓形。

三角形
可調整邊長，畫出直角三角形和等腰三角形。

四邊形
可任意調整為長方形和菱形。

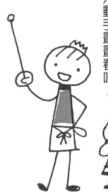

總而言之，先動手畫畫看吧！

好像在玩拼圖的喵～

可從圓形中變化的插圖

圓形給人飽滿可愛的印象，最適合畫臉或球狀物。
有點歪斜的形狀更能表現出手繪的獨特風格！

在圓形上加上四邊形的海苔，再灑上不規則的點點，瞬間就變成……

可愛的仙貝！

這裡是重點！

圖形的筆劃要少，以簡單為原則。即使實際上並非正圓形的圖案，也可用圓形來表示！

其他可從圓形中變化的插圖

為太陽公公加上眼睛和嘴巴，看起來更加可愛。

只要畫上尾巴和魚鰭，就變成了一條魚了。

在氣球下方加上小三角形，再加上一條繫繩。

橘子的特徵就是葉子和小點點。

將倒 T 字放在圓形上面，就變成蘋果了。

只要加上漩渦和一根棒子，就變出棒棒糖了。

先畫出一組同心圓，再加上不規則的點點，甜甜圈就完成了。

並排畫上兩個圓形，再用線條連接，就變成櫻桃了。

在圓形內用「×」連接四個點點，即可畫出鈕扣。

只要在同心圓裡再加上代表指針的箭頭，時鐘就完成了！

在圓形內畫上 T 字，再加上斑點就是瓢蟲！

棒球的特徵就是箭頭形的接縫處。

在戒指上加上閃亮的光芒，更能營造出華麗的效果！

樹幹的長度與圓形的直徑一致即可。

只要把耳朵和眼睛部分塗黑，就能畫出有著黑眼圈的熊貓。

兔子的兩隻耳朵要維持適當的間距。

可由三角形變化而來的圖案

首先從正三角形開始畫起吧！
等到熟練之後，再試著改變邊長及方向，
就能變化成等腰三角形和倒三角形！

在三角形的頂點加上蓬鬆的毛球就變成了……

帽子！

這裡是重點！

凡是圖形本身為三角形的物品，或圖形某一部分為三角形的物品，都可以用來當作範本喔！

可由四邊形變化而來的圖案

四邊形最適合用於繪製方正及堅硬質感的物品！
從正方形開始練習，再進一步挑戰長方形吧！

在四邊形內加上十字，將面積分割成四等分，再在頂端畫上蝴蝶結就變成了……

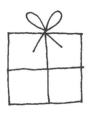

禮物！

這裡是重點！

以圓柱形和四角柱形等立體物品為範本時，可採取平面式的簡單畫法，不須勉強用立體式畫法也OK！

其他可由三角形變化而來的圖案

把飯糰的三個角
變成圓角會更有
質感。

草莓三明治要稍
微露出一些橫切
面。

在倒三角形下方
加上杯腳,就是
高級雞尾酒杯。

帆船的中央線條
是圖形的關鍵所
在。

三角形＋四邊形
就能畫出可愛的
家!

畫成等腰三角形
的樹木給人高聳
的印象。

電梯的按鈕只要
兩個迷你三角形
就能完成!

狐狸的輪廓和耳
朵都可用三角形
來表現。

其他可由四邊形變化而來的圖案

加上眼睛和嘴
巴,茶杯立即變
得可愛又俏皮!

T恤的領口用半圓
形表示,袖子可用
小四邊形來代替。

加上兩片葉子就
成為迷你小盆
栽!

寫上「NOTE」
的字樣更加一目
了然。

只要將菱形的耳朵
掛在四邊形的頂
點,就是可愛的小
狗。

在長方形裡畫上蝴
蝶結,再加上把
手,就變成可愛的
手提包。

信封只要在V字
上畫出愛心就完
成了!

大樓的窗戶只要
以規則排列的直
線表示就OK!

這些圖形也可以自由變化成可愛的插圖喔！

 可由橢圓形變化而來的圖案

在漢堡上加上波浪狀的新鮮生菜。

在圖形上畫上眼睛，就變成了青蛙。

可樂餅只要在橢圓形內加上點點即可。

圓滾滾的貓咪也可以用橢圓形來表現。

 可由半圓形變化而來的圖案

只要加上瓜皮和種籽，就變成了西瓜。

畫上眼睛、耳朵、鬍鬚和尾巴，老鼠就完成了！

三角形的杯子＋半圓形，就是清涼的冰淇淋蘇打。

將握把稍微彎曲，就變成一把特別的雨傘。

 可由蓬鬆毛球變化而來的圖案

蓬鬆的樹木看起來枝葉茂密！

加上酒杯就變成一杯可口的啤酒。

只要加上小小的臉和漩渦，就變成一隻小羊了！

試著挑戰可愛迷人的鬈髮吧！

 這裡是重點！

只要改變半圓形的方向，就能畫出各式各樣的可愛插圖！另外，像棉花糖和大片的積層雲也可以用蓬鬆的毛球來表示喔！

 馬上來試試看吧！

任意加上線條和點點，將以下的圖形描繪成可愛的插圖。
試著在空白的地方畫上喜愛的圖案吧！

只要一筆就能完成的可愛小插圖

插圖的困難之處，在於不知道該從何畫起，
或煩惱太過複雜的問題。
現在就來教大家可以一筆就能完成的可愛插圖！
只要一筆，可愛插畫立刻完成！

有些圖案雖然很可愛，但是形狀太過複雜、線條太多，
想要模仿總是非常困難……「小巧可愛風」的插圖只要
兩個步驟：第一筆描出形狀輪廓，第二筆加上圖形的特
徵。有些圖案甚至只需要一個步驟就能完成喔！

這種圖案太困難了

1 從圓點處開始畫起，沿著箭頭方向描繪。

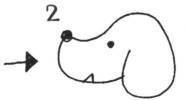

2 加上眼睛、鼻子和耳朵就完成狗狗的側面了！

完成囉！

真簡單的喵

★在範例的第 1 個步驟中，線和線之間不加連接，是為了將輪廓清楚呈現出來。

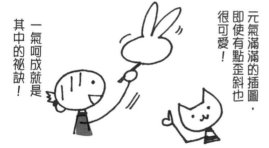

一氣呵成就是其中的祕訣！

元氣滿滿的插圖，即使有點歪斜也很可愛！

這裡是重點！

不用拘泥於細節，首先就從確實描出形狀開始練習吧！

各式各樣的動物

1

在圓形中間畫上
兩座小山，

2

再加上眼睛、鼻子
和嘴巴，熊熊就畫
好了。

1

把熊熊的耳朵拉
尖，

2

再加上眼睛、鼻
子和嘴巴，就是
可愛的貓咪。

1

兔子的耳朵和勝
利的手勢相同，

2

再加上眼睛、鼻
子 和 W 形 的 嘴
巴。

1

像畫豌豆一樣畫
出小鳥的輪廓，

2

再加上眼睛、嘴
巴、翅膀和腳就
完成了。

1

狗狗的進階版。把
鼻子的曲線變窄一
點，

2

再加上眼睛和嘴
巴，大象就完成
了！

1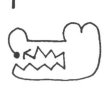

用弧線畫出鼻子
和眼睛，牙齒部
分畫成鋸齒狀，

2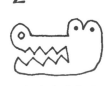

再加上鼻孔和眼
睛，就變成鱷魚
囉！

這裡是
重點！

每一種動物都有自己的表情和
身體特徵。不妨以範本為參
考，畫出耳朵和鼻子等凹凸不
一的形狀吧！

各式各樣的植物

1

以順時針方向畫上
5座小山當成梅花
的輪廓,

2

再用點點來表示
花蕊就完成了。

1

先畫3顆相連的愛
心,再將線條拉向
下方,

2

就能畫出隨風搖
曳的幸運草了。

1

在扇形中央多畫
一個 V 字型,

2

就完成銀杏的葉子
了。

1

外側是四邊形,
裡面則畫上三角
形的漩渦。

2

如此就能輕鬆畫
出豔麗的玫瑰花
了!

1

圓形的尾端加上
一個 V 字型,

2

中間再畫上一顆星
星,就變成牽牛花
了。

1

畫完鋸齒狀的花瓣
後,再拉出一條直
線當做莖,以及2
片葉子。

2

就連鬱金香也能
輕鬆一筆完成!

這裡是重點!

畫植物時,同時畫上好幾株更
能增加可愛度。將大小不一的
植物並列在一起可強調彼此間
的平衡感。

各式各樣的食物

1

將圓和線互相連接，

2

可愛的櫻桃就此完成！加上葉子也很可愛！

1

寬寬胖胖的水滴是栗子的樣子，

2

以線條切割上下兩部分，再加上點點。

1

三角形加四邊形，

2

再加上草莓圖案就是立體的草莓蛋糕了。

1

一波接一波，尾巴再加上一個 V 字，

2

畫上交錯的格子，就完成可口的冰淇淋了。

馬上來試試看吧！

按照範例的筆順，試著練習一筆完成這些可愛的小插圖吧！

傳達心情的可愛表情

一聲「早安」、一句「謝謝」，
還有一句「對不起」……
只要加上可愛的表情，平凡的文字也能傳達鮮活的情緒。

可愛的表情

只要眼睛和嘴巴就可以了。
就算沒有臉的輪廓，也可以做出各式各樣的表情喔！

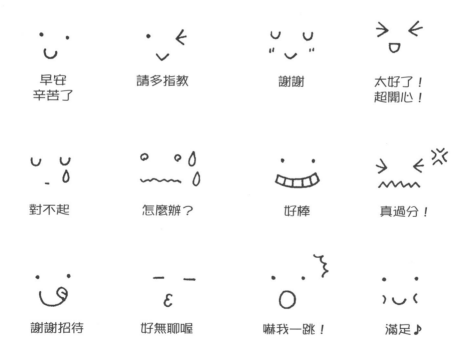

早安
辛苦了　　　　請多指教　　　　謝謝　　　　太好了！
　　　　　　　　　　　　　　　　　　　　　超開心！

對不起　　　　怎麼辦？　　　　好棒　　　　真過分！

謝謝招待　　　　好無聊喔　　　　嚇我一跳！　　　　滿足♪

除了眼睛和嘴巴的動作之外，還可以加上眼淚、汗水和四角符號來強化表情。另外，也可以用圓形或心形等喜愛的形狀框在表情外圍，讓整個表情變成一個可愛的小記號。

希望能夠傳達出去 ♥

言語無法表示的心意

馬上來試試看吧！

一邊參考範例，一邊試著畫出可愛的表情吧！

用小插圖表示手勢

和可愛的表情一樣，手勢也能貼切表示心中的情緒！
雖然手指的形狀畫起來十分困難，
但這裡要教大家不拘泥於細節、輕鬆掌握每一個手部表情的訣竅！

石頭

在圓形的線條上
加上少許波浪，
就能畫出握拳的
感覺。

剪刀

從石頭的圖形中
伸出兩根手指。
從手指根部呈 V
字型向外擴展。

布

伸出五根手指。拇
指和其他四指呈反
方向就能營造真實
感。

拜拜

手指比布的圖形
更長一些，並加
上線條表示動態。

和平

在剪刀的圖形中
加上拇指表示手
掌內側。其他的
手指可以省略。

重點是…

「和平」手勢的
運用，將食指伸
出。若省略拇指
則可用來表示手
背。

Good!

只伸出一根拇指
的手勢。將拇指
畫粗並反彎即可。

Ok!

在拇指和食指間畫
出一個圓形，其他
三根手指方向要一
致。

若只想強調拇指的方
向，可以不用拘泥於關
節和手指長度等細節。
即使只畫手而不畫手腕
也 OK。

這裡是
重點！

剪刀、
石頭、
布！

搭配可愛的表情

搭配上臉部表情，表現就更多樣化！

祕密

GOOD JOB！

這很重要喔！

拜拜

好好吃的樣子

呵呵

約好了喔

這裡是
重點！

即使是同樣伸出食指的圖形，也會隨著表情變化而產生各種不同的意義。手勢和臉部表情的互相搭配，效果更加倍。

馬上來試試看吧！

來練習畫出各式各樣的手勢吧！
熟練之後，再試著搭配不同的可愛表情畫畫看。

用簡單的花紋創造樂趣

只要加一點小小的創意設計,
簡單的花紋也能散發迷人的魅力。
花紋的多樣變化,更能增添繪圖的樂趣 ♪

各式各樣的花紋

可任意運用於各種設計的簡單符號和圖案。

珠珠　　　針織　　　直線　　　格紋

泡泡　　　霓虹燈　　　亮晶晶　　　圓點

小花　　　水滴　　　櫻桃　　　草莓

愛心　　　星星　　　短線

這裡是重點!

取好適當的間隔,並仔細描繪每個圖案的形狀。熟練之後,再調整圖案的方向和尺寸大小,增加花紋的豐富性。

表示大自然的花紋

適合用於表現大自然設計的花紋。

雪
在每個米字型的頂點畫上點點。

雲
依序畫出大中小尺寸不同的白雲。

光
任意配置大小不一的閃亮光點。

雨
交錯使用針織和水滴的圖案並變化長度。

表示材質和觸感的花紋

能夠貼切表現出材質特色和獨特感觸的花紋。

毛巾
好多好多小小的「C」字。方向不一致是重點。

砂粒
任意配置各種大小不同的點點。

草皮
呈放射狀散布的線條。

雜亂毛線
以塗鴉的方式,像是要塗滿般畫圈圈。

絣
用井字和十字表示布料上的圖樣。

蕾絲
連續畫上一串串波浪,再加上點點。

這裡是重點!

只要隨機排列不同的方向和尺寸大小,就能真實呈現出材質的觸感。但絣和蕾絲等人工物品則需要有規則性地排列。

在各式各樣的物品中加上花紋

只要運用簡單的花紋，就能為身邊的物品打造出設計感！

即使下雨天也令人開心的雨傘

在傘面上加入大顆的雨滴。上方可畫出圖形未完成的感覺。

快樂的 T 恤

大膽運用大型星星圖案的 T 恤。星星的中間塗滿也 OK。

可愛俏皮的手提包

規則排列點點的圖案，邊緣處可畫出圖形未完成的感覺。

華麗的雨鞋

櫻桃圖案的雨鞋。可享受改變圖案方向的樂趣。

愛用的馬克杯

沿著杯口畫出一排大小和間隔一致的愛心圖案。

爸爸的手帕

可使用格紋和針織圖案的組合，畫出高質感的手帕。

外出穿的裙子

畫上間隔一致的弧狀針織圖案。

這裡是重點！

不管是物品的整體或部分、不管是整齊排列還是隨機散布，加上可愛的圖案都能給人不同的印象，不妨嘗試各種變化吧！

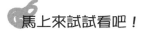馬上來試試看吧！

在素面的物品中加上花紋，設計成自己喜愛的樣子。

連續花紋
變身可愛的裝飾邊框！

連接各式花紋，製作一個可愛的裝飾系列吧！
無論畫在文字的周圍，或運用於卡片和便條上，都是別出心裁的設計。

在線條上加上裝飾，或連續排列
幾個簡單的花紋，都可以創造出
可愛滿點的裝飾。若畫在文字的
周圍，或運用於卡片等的製作
上，更能予人華麗繽紛的印象。

在文字的周圍

用線條框起來

再加上
蝴蝶結……

就變成可愛的邊框了！

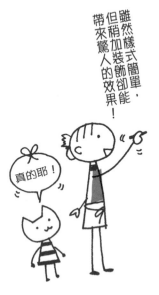

雖然稍加裝飾很簡單，但卻能帶來驚人的效果！

真的耶！

最適合裝飾在
信件和卡片上！

這裡是
重點！

框住文字時，必須和文字維持適當的間
距。避免距離太近而給人壓迫感。

各式各樣的裝飾邊框

製作的祕訣，就是讓每個圖案都在水平直線上保持固定的間距。

圈圈
最簡單的基本款。只要維持圓圈和圓圈之間的固定間距，就能畫出整齊的邊框。

心形圈圈
圈圈的活用款，只要將圓圈改為心形就可以了。

葉子
先畫一條直線，再加上葉子。葉子可使用一筆完成的畫法，非常簡單！

果實
先畫一條直線，再加上樹枝和果實。樹枝的方向和數量可任意排列。

蕾絲
在連續的小山線條上，畫上間距相等的點點就 OK。

針織

只要讓線條的長短一致，簡單的圖形看起來就很整齊。

交叉針織

點點和叉叉的組合。也可以用心形及星星排列。

其他可從裝飾系列中變化的邊框

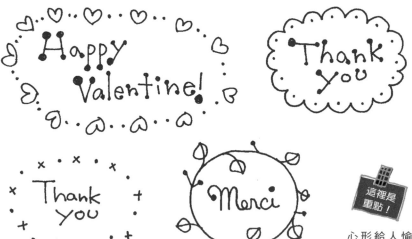

這裡是
重點！

心形給人愉快的印象。若是葉子和果實的組合，則能展現自然又成熟的風格。

也可作為卡片和便條的裝飾

沿著紙張邊緣加上可愛的裝飾，就能立即變身為富有原創色彩的卡片和信紙組。

馬上來試試看吧！

試著運用裝飾系列，在文字周圍加上可愛的邊框。

Thankyou Thankyou

Merci Merci

Thank
you Thank
you

動手設計與眾不同的文字吧！

文字的設計一向給人高難度的印象，
但本書要教大家的設計文字，不僅外型可愛，
還能讓大家輕鬆寫在卡片和禮物上喔！

基本的設計文字

ABCDEFGHIJKLMN
abcdefghijklmn
あいうえお かきくけこ

橫線文字

在筆畫末端加上橫線，看起來就十分引人注目。可是全部加上橫線，又會令人感覺紊亂，必須一邊設計，一邊調整平衡。

點點文字

和橫線文字一樣，在筆畫末端加上點點，可以給人可愛柔和的印象。

ABCDEFGHIJKLMN
abcdefghijklmn
あいうえお かきくけこ

ABCDEFGHIJKLMN
abcdefghijklmn

粗體文字

先用鉛筆寫好文字，再以原子筆框住文字周圍，最後擦掉鉛筆的痕跡。特別適合使用英文字母上。

用基本設計文字製作的留言

Happy Birthday

ありがとう

大小不同的文字組合，加上亮晶晶的記號更為與眾不同。加上橫線的平假名也令人印象深刻。

Merry X'mas!

粗體的「Merry X'mas！」既時髦又具有衝擊力，特別適合在氣氛熱鬧的活動中使用。

あけまして
おめでとう
ございます

Noel

Thank＊you

若使用給人柔和的印象，只要在第一個和最後一個文字加上點點即可。平假名本身的點和濁音符號可直接用點點代替。

稍加混搭之後就是這麼可愛！

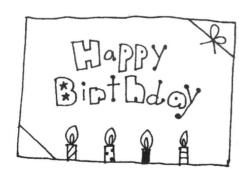

設計文字的互相混搭，或在粗體文字中加上星星及眼睛、鼻子、嘴巴等圖案，甚至以心形代替點點的巧思，都能讓設計文字的可愛度加倍！

設計文字的多種變化

Congratulation

可在手寫體的開頭和最後一筆加上漩渦狀的變化，給人浪漫的印象。

どうも ありがとう

橫線維持不變，將直線加粗即可。

只保留濁音符號的點點，就完成點點文字的簡單變化。

HomePArty！

Merci　　Merci

將直線加粗的文字和點點文字的混搭。

文字中加入點點和格紋。

熱烈祝賀生日快樂

在橡皮擦印章（p.78）的圖案上寫上文字。

這裡是重點！

大文字、小文字、手寫體和混搭風格各有特色，給人的印象也截然不同。不妨多嘗試幾種不一樣的組合吧！

馬上來試試看吧！

運用設計文字，在下方的卡片上寫下令人印象深刻的留言吧！

自由繪製喜歡的插圖吧！

Part 2

讓每天都 HAPPY
的可愛小圖示

日記和記事本上的預定事項、
地圖上的記號、預定事項的標示，
就交給小巧可愛風的圖示來完成吧 ☆
小圖示的大小約以 1 公分為最佳！
玲瓏可愛的感覺是繪圖的關鍵。

用表示心情的圖示 寫一本繪圖日記

試試在行程表和月曆中，加上可愛的繪圖日記吧！
今天很努力！今天很開心！和戀人分手了……等，
在一天即將結束之前，以小圖示記錄當天的心情吧！

1	MON	開會	☺	很努力！
2	TUE		💧	非常忙碌…
3	WED	約會	💗	超開心！
4	THU	歡送會		好難過…
5	FRI			累壞了
6	SAT	兜風		好愉快
7	SUN	逛街		好愉快！

這裡是
重點！

在月曆的記事欄位
中畫上小圖示，並
簡短記錄一天的心
情。用不同顏色的
筆畫不同的表情也
是很有趣的唷！

用可愛表情表示心情的小圖示

只要活用 P.38 所介紹的「可愛表情」，就能輕鬆畫出表示心情的小圖示。

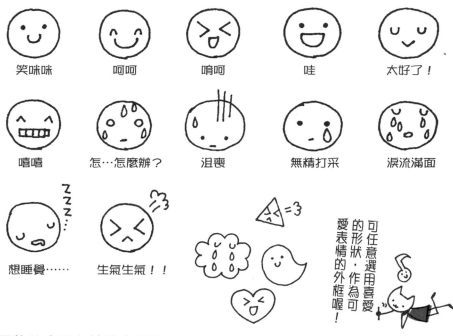

笑咪咪	呵呵	唷呵	哇	太好了！
嘻嘻	怎…怎麼辦？	沮喪	無精打采	淚流滿面
想睡覺……	生氣生氣！！			

可任意選用喜愛的形狀，作為可愛表情的外框喔！

用物件表示心情的小圖示

愛心、水滴和茶杯等物品或記號，都可用來表示當天的心情。

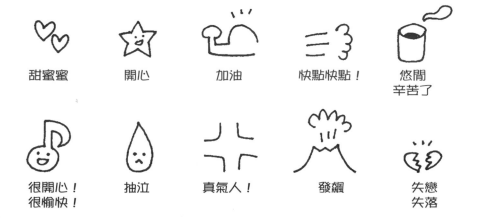

甜蜜蜜	開心	加油	快點快點！	悠閒 辛苦了
很開心！ 很愉快！	抽泣	真氣人！	發飆	失戀 失落

我的認真週曆

工作、戀愛、玩樂……女孩們的行程表上總有滿滿的預定事項！
不妨用可愛的小圖示，
為忙碌的一天添加更多生活樂趣！

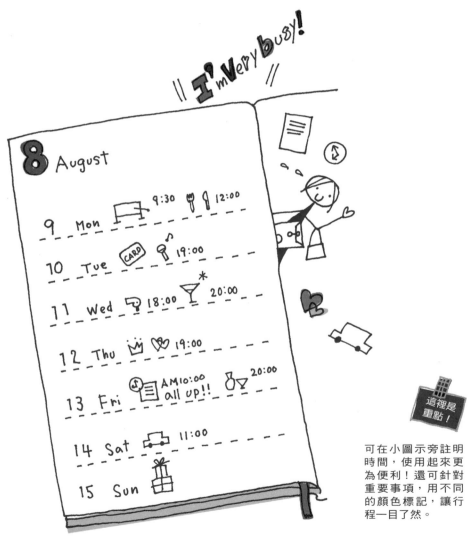

這裡是重點！

可在小圖示旁註明時間，使用起來更為便利！還可針對重要事項，用不同的顏色標記，讓行程一目了然。

工作、收支

會議

文件

出差

截止時間

電話

公司
公家機關

感冒

轉帳
繳費

卡費支付日

發薪日

私人行程

約會

派對

旅行

兜風

逛街

西式料理

中式料理

日本料理

美容院

聯誼

KTV

飲酒會

情人紀念日

生日

葬禮
掃墓

用行程表安排外出計畫

難得的休假，就應該出門玩個盡興 ♪
這時候，就用行程表來安排預定的計畫吧！
只要照著可愛的行程表行動，玩樂和旅行的樂趣也會加倍！

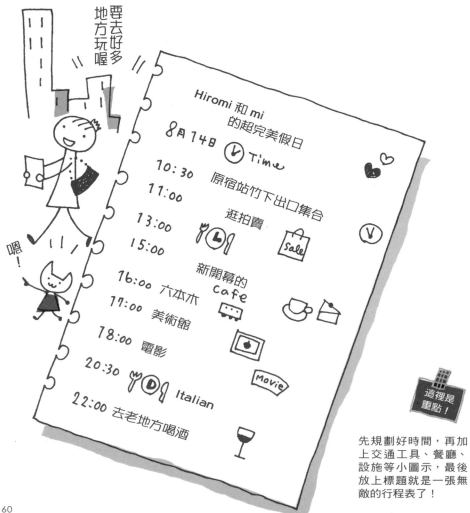

這裡是
重點！

先規劃好時間，再加
上交通工具、餐廳、
設施等小圖示，最後
放上標題就是一張無
敵的行程表了！

交通工具

電車

汽車

計程車

公車

新幹線

飛機

腳踏車

船

食物、飲料

車站便當

壽司

拉麵

漢堡

冰淇淋

蛋糕

cafe

酒吧

運動、遊戲

高爾夫

棒球

飛鏢

保齡球

撞球

目的地

 旅行

 公園 1

 公園 2

 動物園

 水族館

 美術館

 電影院

 逛街

 拍賣

 音樂會
演唱會

 派對

 遊樂園

 露營

 野餐

 烤肉

 游泳池

 遠足 1

 遠足 2

 釣魚

 海邊

 爬山

 摘草莓

 溫泉

 旅館

 飯店

其他

伴手禮

照相機

停車場

就寢

起床

不僅可以當成行程索引，
還能當做紀念喔

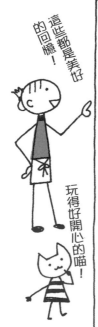

這些都是美好
的回憶！

玩得好開心的喵！

這裡是
重點！

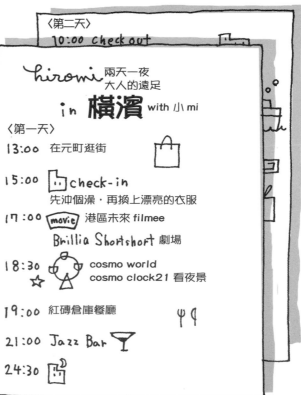

〈第二天〉
10:00 check out

hiromi 兩天一夜
大人的遠足

in 橫濱 with 小mi

〈第一天〉

13:00 在元町逛街

15:00 check-in
先沖個澡，再換上漂亮的衣服

17:00 movie 港區未來 filmee
Brillia Shortshort 劇場

18:30 cosmo world
cosmo clock21 看夜景

19:00 紅磚倉庫餐廳

21:00 Jazz Bar

24:30

記錄過夜的行程時，最好
1 天使用 1 張紙，區分每
天的行程。旅行過後妥善
保管，將來翻看當時的美
好回憶也很有趣喔！

不同主題的有趣月曆

嗜好、學習和健康……等，將自己目前最感興趣的事項，
依照不同主題來製作月曆也是一種樂趣喔！
本篇將介紹「美容、健康」系和「學習、學校」系的小圖示。

Health&Beauty 月曆

從每天的體溫、體重，
到就醫紀錄以及美容預約……等，
徹底管理自己的身體！

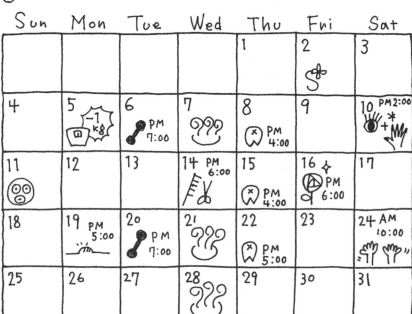

 內科

 外科

 牙科

 眼科

 產科

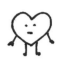 婦科

 耳鼻喉科

 皮膚科

 打針

吃藥

 醫院

 體重
減肥

 按摩
整骨

 美容院

 美體

 美甲

化妝

 種睫毛

 岩盤浴
三溫暖

 敷面膜

 健身

 體溫

 精緻保養日

 這裡是
重點！

將牙齒和眼睛等身體部位，以
及針筒、剪刀、梳子之類的工
具以小圖示來表示，更加一目
了然！

65

School 月曆

試著將才藝教室、同好會、小孩學校的行事曆和社團活動……等事項，
全部記錄到月曆上吧！

9 O X O X O X O X O X O

Sun	Mon	Tue	Wed	Thu	Fri	Sat
			1 PM1:00 ⓐⓑⓒ	2	3	4 PM1:00 兒子
5 兒子 ⚽比賽 AM7:00~	6 輸了	7	8	9	10 手工藝聚會 PM3:00	11 兒子
12 兒子 ⚽練習 AM8:00~	13	14	15 PM4:00 ⓐⓑⓒ 不要忘了帶 CD！	16	17 終於能游到50m了！	18 兒子
19	20 繳學費 CARD	21	22	23	24 麵包體驗教室 AM10:00	25 兒子
26 兒子 ⚽練習 AM8:00~	27	28 運動會 AM9:00~	29	30		

X O X O X O X O

這裡是重點！

可將時間和心得感想等內
容，和小圖示一起記錄到月
曆上更有效果！仔細描繪
所有使用工具的特徵吧！

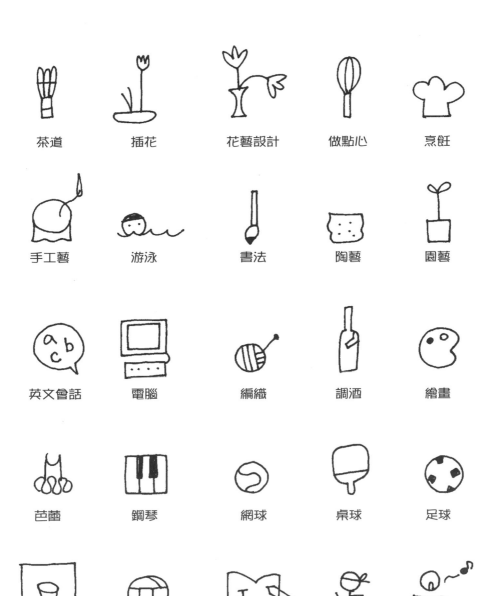

茶道	插花	花藝設計	做點心	烹飪
手工藝	游泳	書法	陶藝	園藝
英文會話	電腦	編織	調酒	繪畫
芭蕾	鋼琴	網球	桌球	足球
籃球	排球	補習班	運動會	合唱比賽

用小圖示點綴地圖！

大家是否曾經想過，如果能畫出一張可愛的地圖該有多好呢？
現在就用可愛的小圖示，
練習畫一張與眾不同的地圖吧！

讓地圖變可愛的祕訣

1 先決定起始地點，
再衡量範圍

首先要決定從起始地點（捷運站
或公車站等）到目的地的範圍。
以右圖為例，由於 D 區塊為主要
範圍，所以省略 A、B、C 三個
區塊也 OK。

2 在主要道路和鐵道上
標示地名

描繪主要道路和鐵道時，要標記
地名或站名，明確指示行經的方
向。如此一來，就能掌握大概的
地理位置關係。

3 加上指標性建築物

除了商店、郵局和學校之外，其
他的指標性建築物也可用小圖示
來表示。這樣就不會迷路了！

4 不用拘泥於細節

例如是否該畫出小路，或實際距
離的遠近等細節，不須過度要求
完美呈現也沒關係。

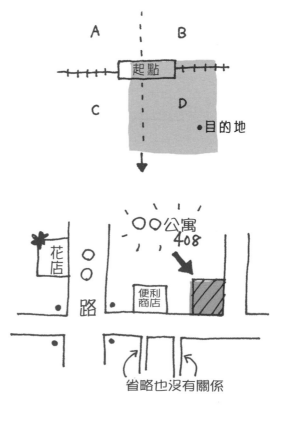

可愛小 MAP

將建築物的名稱和周圍的氣氛以簡單的小圖示表示，完成簡單易懂的地圖。

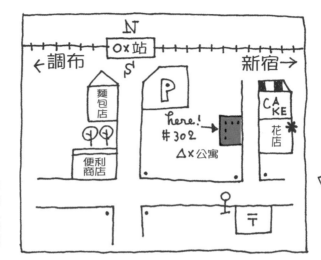

這裡是重點！

建築物的名稱即使不是正式名稱也沒關係。只要用簡單明瞭的「Cafe」或「Hamburger」代替就可以。

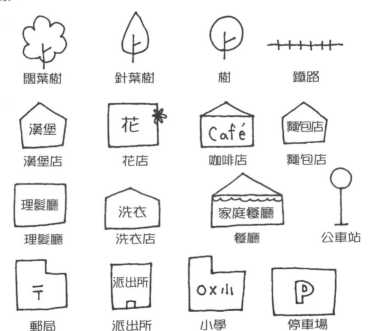

闊葉樹	針葉樹	樹	鐵路
漢堡店	花店	咖啡店	麵包店
理髮廳	洗衣店	餐廳	公車站
郵局	派出所	小學	停車場

孩童專用的可愛小 MAP

比起文字說明，孩童專用的地圖更適合用一看就懂的小圖示表示。

這裡是重點！

在小圖示中加上建築物的特色和販售商品的插圖吧！例如以文字說明，或在鐵道上畫一輛電車表示，都可製造出效果。

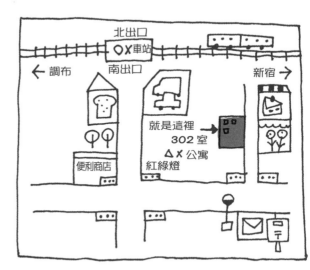

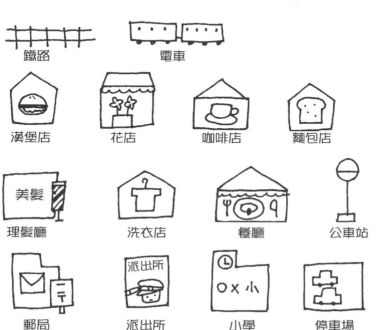

鐵路　　　電車

漢堡店　　花店　　咖啡店　　麵包店

理髮廳　　洗衣店　　餐廳　　公車站

郵局　　派出所　　小學　　停車場

類型多樣的圖示集

本篇將介紹各種表示季節的圖示，
或可依心情及喜好不同所使用的圖示。
其中，有些圖示可以表現出四季分明的感覺，
也有些圖示可代表只有自己知道的小祕密喔！

風物詩小圖示

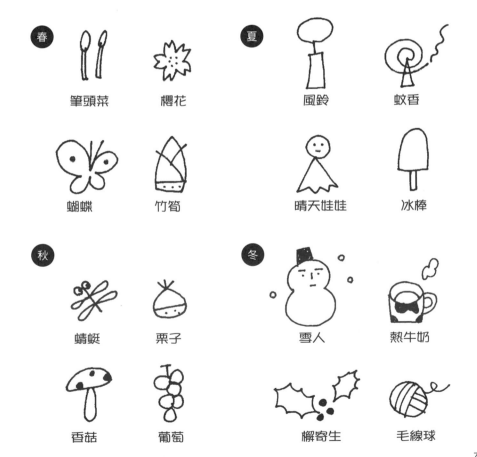

春　筆頭菜　　櫻花

蝴蝶　　竹筍

夏　風鈴　　蚊香

晴天娃娃　　冰棒

秋　蜻蜓　　栗子

香菇　　葡萄

冬　雪人　　熱牛奶

櫞寄生　　毛線球

表示四季活動的小圖示

 春 春季活動

 　女兒節

　白色情人節

　賞櫻 1

　賞櫻 2

　復活節

　入學式 1

　入學式 2

　兒童節

　母親節 1

 　母親節 2

　母親節 3

　愛鳥週

只要畫出活動的重點圖案，就能讓人一目了然。

 夏 夏季活動

　換季

　父親節 1

　父親節 2

　父親節 3

　梅雨季

　中元節 1

　中元節 2

　煙火大會

　夏季廟會 1

　夏季廟會 2

 秋季活動

賞月 1

賞月 2

保護動物週

賞楓

運動會 1

運動會 2

護眼日 1

護眼日 2

讀書週

萬聖節

冬 冬季活動

七五三節

聖誕節 1

聖誕節 2

除夕

除夕鐘聲

年糕

跨年蕎麥麵

正月 1

正月 2

正月 3

節分 1

節分 2

情人節

這裡是重點！

像聖誕節和正月等具有多樣
代表形圖案的節日，可依照
當天情況區分使用。

可依喜好任意使用的便利小圖示

甜蜜蜜

幸運

亮晶晶

時鐘／時間

手機

襪子

葉子

樹木

鬱金香

梅花

派對

禮物

外出

家

約會

午餐

晚餐

生日

結婚紀念日

慶祝

撲克牌

閱讀

浪漫

流利順暢

剪刀

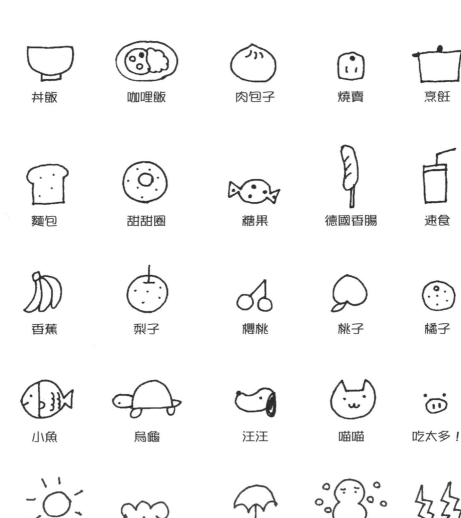

丼飯　　　咖哩飯　　　肉包子　　　燒賣　　　烹飪

麵包　　　甜甜圈　　　糖果　　　德國香腸　　　速食

香蕉　　　梨子　　　櫻桃　　　桃子　　　橘子

小魚　　　烏龜　　　汪汪　　　喵喵　　　吃太多！

晴天　　　陰天　　　雨天　　　下雪　　　打雷

從符號、水果、動物到天氣，任何事物都
可用小圖示來表示。不但能配合情況使
用，還可以製作自己專屬的小圖示喔！

這裡是
重點！

自由描繪喜愛的插圖吧！

Part 3
試著製作一些
可愛小物吧!

從簡單的信封、禮物到其他各式各樣的物品,
獨一無二且創意滿點的可愛小物,最令人愛不釋手!
希望能將自己的心意傳達給對方、希望看到對方驚喜的笑容、
希望每天都能過得開心……只要是這種時候,
就來製作一些可愛小物吧 ♪

5分鐘就能完成的橡皮擦印章

如果想製作出不同於以往的插圖，這時，只要將橡皮擦印章輕輕一蓋，
再加上一點設計，就能完成可愛的小插圖！
由於不須複雜的雕刻，任誰都能立刻上手！

不 須雕刻的橡皮擦印章

只要稍稍裁切，就能完成小巧可愛風的橡
皮擦印章！由於還會加上插圖，所以完全
不需要任何複雜費工的雕刻，立即就能成
形！

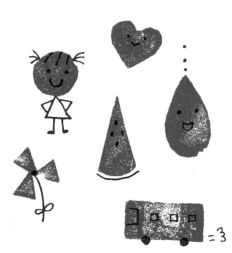

＊準備工具

橡皮擦（2×4×1 公分的
橡皮擦）、美工刀

圓形、心形的裁切方式

先將正方形剖面的角度削圓，再
慢慢裁切至接近圓形。心形可活
用圓形的方式切割角度。

這裡是重點！

可直接裁切押印面，也可就橡
皮擦整體裁切！如果沒有把
握，不妨事先描繪出形狀加以
輔助。

以正方形的押印面為
為基準進行裁切。

圓形

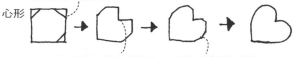

將四個邊角削圓。　再慢慢削去多餘的部分，
調整形狀。

先切去3個邊角。

心形

最後針對外形進行
形狀的修整。

再從剩餘邊角的對角
中，削去一個直角。

四邊形的裁切方式

同樣要以正方形的押印面來裁切。改變方向也能用長方形側面來押印。

三角形的裁切方式

三角形也是以正方形的押印面來裁切。視情況需要還能變化為迷你三角形喔！

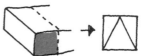

以上邊的正中央為頂點向兩側裁切。

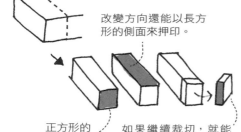

改變方向還能以長方形的側面來押印。

正方形的押印面。

如果繼續裁切，就能變成更細小的長方形。

迷你三角形

可直接用直角三角形，也可再沿下方斜切一次，變成迷你三角形。

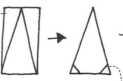

先將正方形切成一半，再沿對角斜切一次。

水滴狀、扇形的裁切方式

裁切水滴狀及扇形時，可預留較寬的邊長，以向上面當成押印面。

以向上面為押印面。

水滴狀

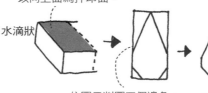

依圖示削圓四個邊角。

再以畫弧的方式削除多餘的部分，調整角度。

扇形

以上邊的正中央為頂點向兩側裁切。

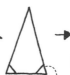

切除底邊兩側的邊角。

再以畫弧的方式削除多餘的部分，調整角度。

在印章上加上插圖！

印章蓋好後，試著加上一些小插圖吧！照著第 28 頁
「用圓形、三角形和四邊形就能完成的小插圖」中的
技巧，以印章的形狀為底圖，再加上筆繪線條，讓效
果更加分！

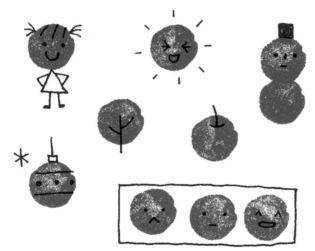

＊準備工具

不須雕刻的橡皮擦印
章、印台、中性筆

圓形印章的插圖

運用圓形溫和可愛的印
象，可加上第 38 頁示範
的可愛表情，光是這樣就
很俏皮！

三角形印章的插圖

可以三個一組排成花瓣的樣子，加
上莖和葉子就能變成一朵花。也很
適合畫成房屋或城堡的屋頂。

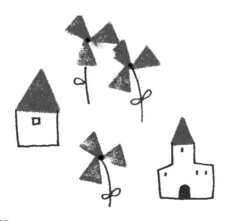

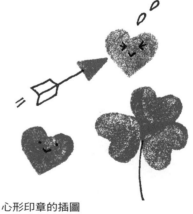

心形印章的插圖

在心形中加上可愛表情的效果更
佳。也可以把三顆心變成幸運草！

可選用一般市售的印泥，也可直接以水性筆塗滿印面。只要用面紙把顏色擦掉，即可換上不同的顏色使用。

這裡是重點！

四邊形印章的插圖

四邊形印章能讓大樓及交通工具的線條更為柔和。加上蝴蝶結和緞帶，就是一份貼心的禮物！還能將四個四邊形並列，加上雪景，就成為美好的窗邊景致。

水滴狀印章的插圖

可在水滴狀的圖案上加入葉脈，變成可愛的葉子。如果畫上樹幹和樹枝，就能變身為一棵大樹！另外，還可加上眼睛、耳朵和尾巴，就是一隻形象逼真的老鼠。

扇形印章的插圖

只要沿著弧線描出瓜皮，再加上種籽，就成為可口的西瓜！如果把它當成蛋糕，看起來不是很像慕斯蛋糕上的果醬或起司蛋糕上的烤乳酪呢？

身邊的小東西也可以變成印章喔！

紅酒及香檳上的軟木塞、鉛筆的尾端、螺絲釘和圖釘……等等，身邊常見的各種物品，都可製作成印章，享受不同質感帶來的樂趣！

圖釘印章的插圖

以圖釘頭部當成印面。除了可以變成縫紉用的針插，還能變身麥克風！

鉛筆印章的插圖

六角形的鉛筆印章，可發揮想像變成烏龜的殼及鑽石戒指等堅硬的物品。

螺絲釘印章的插圖

螺絲釘圖案上的十字型，可當成時髦洋裝的鈕釦。當成小丑的眼睛更顯特別！

軟木塞印章的插圖

有不規則裂紋的軟木塞也是印章的人氣選擇！可製作成向日葵的花蕊，以及餅乾等觸感特殊的物品。

在紙膠帶上盡情塗鴉！

若想為平凡無奇的插圖添加一點個性，
不妨試著搭配可愛的紙膠帶吧！
除了可以直接將插圖描繪在膠帶上之外，
還能和膠帶做有趣的搭配喔！

＊準備工具

紙膠帶、中性筆、剪刀

比起直接在膠帶上描繪
整支雨傘，不如只重疊
一半來搭配更能顯出技
巧！

小熊從膠帶後方冒出來
和大家打招呼！加上小
花更有遠近分明的感
覺。

在上方畫上火焰，
營造浪漫氣氛的蠟
燭就完成了！

使用不同花紋製造時
髦的樹木和房屋。用
剪刀裁切能製造純天
然的效果。

和英文報紙做成的可愛
小貼紙（p.84）互相搭
配，就能掌握時尚俏
皮的祕訣！一定要學起
來！

可直接用手撕下膠帶，
也可以用剪刀裁切出形
狀。請嘗試不同方式所
帶來的樂趣吧！

在膠帶上加上把手，看
起來就像一道門。貓咪
正匆匆忙忙地趕著出門
呢！

«Quando
sciuto era già un operaio. Ma sa-
pevamo che c'era una macchia
nel suo passato. E in ogni caso, il
suo errore, quale che sia stato, non

83

先畫再剪！一個步驟就能完成的可愛小貼紙

在紙張上畫上可愛的小插圖，
再用剪刀剪出形狀，貼在各種物品上，
就能成為代表自己的可愛象徵！

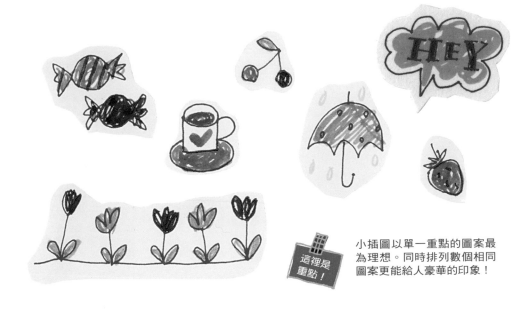

小插圖以單一重點的圖案最為理想。同時排列數個相同圖案更能給人豪華的印象！

還可以用英文報紙和包裝紙來製作喔！

先剪成長條狀後，黏上雙面膠帶，使用時再選取喜愛的部分進行裁切。裁切時可使用鋸齒狀剪刀，可愛度加倍！

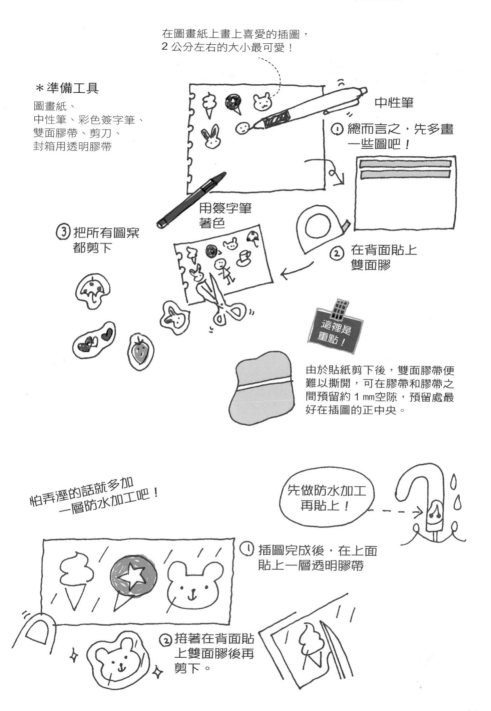

在圖畫紙上畫上喜愛的插圖，
2公分左右的大小最可愛！

＊準備工具

圖畫紙、
中性筆、彩色簽字筆、
雙面膠帶、剪刀、
封箱用透明膠帶

中性筆

① 總而言之，先多畫
一些圖吧！

③ 把所有圖案
都剪下

用簽字筆
著色

② 在背面貼上
雙面膠

這裡是
重點！

由於貼紙剪下後，雙面膠帶便
難以撕開，可在膠帶和膠帶之
間預留約1mm空隙，預留處最
好在插圖的正中央。

怕弄溼的話就多加
一層防水加工吧！

先做防水加工
再貼上！

① 插圖完成後，在上面
貼上一層透明膠帶

② 接著在背面貼
上雙面膠後再
剪下。

打開就有驚喜的創意卡片

只要多花一點時間和巧思，就能製作出令人驚喜的卡片！
現在就來介紹賦予卡片生命的小創意吧！

小 巧可愛風卡片

從信封中接二連三出現的各式迷你卡片！春季賞花的邀請函可以用櫻花或燒酒的圖案，時尚舞會則可用高跟鞋或蝴蝶結的圖案……形狀不同，創意也更加多樣繽紛。

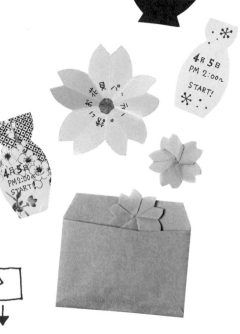

＊準備工具

色紙（有花紋也 OK）、彩色圖畫紙、信封、自己喜歡的筆、剪刀

〈櫻花的折法〉

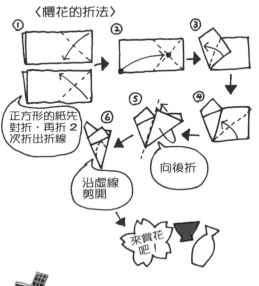

① ② ③
④ ⑤ ⑥

正方形的紙先對折，再折 2 次折出折線

沿虛線剪開

向後折

來賞花吧！

這裡是重點！

這種設計也很可愛！

時尚系列
生日系列
8/18
Birthday party

對稱的圖案可先折好再剪下，不對稱的圖案則可以先畫草稿，再進行裁切。除了文字之外，也不妨在卡片上加一些小插圖吧！

會 動的卡片

小巧的愛心和珠珠在窗戶內輕輕搖曳擺動……
窗戶只要運用透明紗和紙膠帶就能完成，
簡單又實用！

文字可交替使用英
文或其他語言，看
起來更加流行豐
富！

＊準備工具

剪裁成卡片大小的彩色圖畫紙、
自己喜歡的筆、透明紗、
彩色圖畫紙、心形打洞機、
蕾絲和蝴蝶結等裝飾、
剪刀、膠水

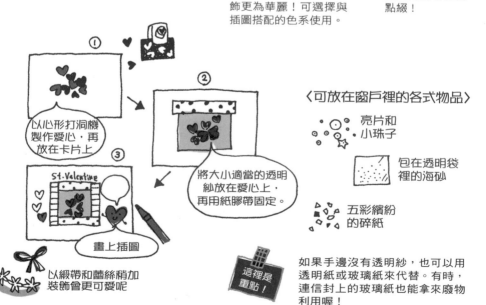

加上蝴蝶結和蕾絲等裝
飾更為華麗！可選擇與
插圖搭配的色系使用。

心形火柴人！
（p.20）為卡片
加上充滿心意的
點綴！

①
以心形打洞機
製作愛心，再
放在卡片上

②
將大小適當的透明
紗放在愛心上，
再用紙膠帶固定。

③
St.Valentine
畫上插圖

以緞帶和蕾絲稍加
裝飾會更可愛呢

這裡是
重點！

〈可放在窗戶裡的各式物品〉

亮片和
小珠子

包在透明袋
裡的海砂

五彩繽紛
的碎紙

如果手邊沒有透明紗，也可以用
透明紙或玻璃紙來代替。有時，
連信封上的玻璃紙也能拿來廢物
利用喔！

連 續卡片

打開卡片，一隻隻並排折疊的大象就探出頭和大
家打招呼！每次打開都令人心情愉快，而且製作
方式也非常簡單喔！

＊準備工具

紙、彩色圖畫紙、自己喜歡的筆、剪刀、膠水

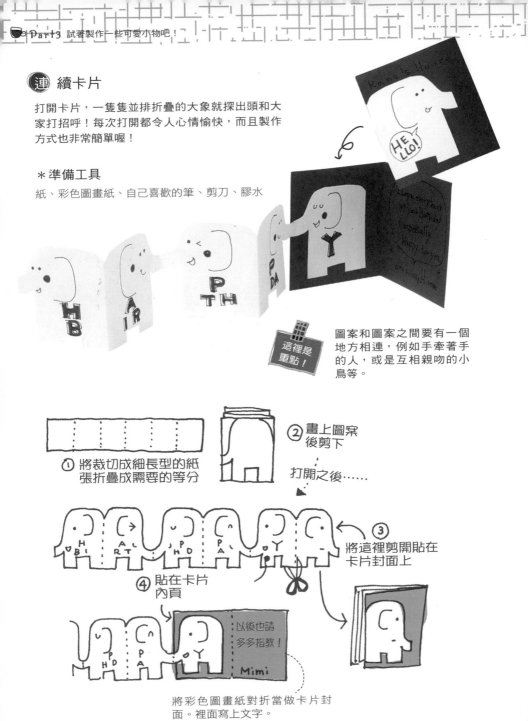

這裡是
重點！

圖案和圖案之間要有一個
地方相連，例如手牽著手
的人，或是互相親吻的小
鳥等。

① 將裁切成細長型的紙
張折疊成需要的等分

② 畫上圖案
後剪下

打開之後……

③ 將這裡剪開貼在
卡片封面上

④ 貼在卡片
內頁

以後也請
多多指教！

Mimi

將彩色圖畫紙對折當做卡片封
面。裡面寫上文字。

卡片的背面也
非常可愛！

(問) 候卡片

從封面的小窗口中可以看到可愛的圖案，
但翻開後卻是完全不同的插圖！邊長4公
分的迷你問候卡，只要多放幾張在禮物上
就很可愛！

重點就是
打開卡片後
要出現不同
的圖案！

＊準備工具

圖畫紙、色紙、自己喜歡的
筆、各種形狀的打洞機、紙
膠帶、剪刀、膠水

這裡是
重點！

用打洞機裁出的碎片不要丟
掉，可拿來當成背面的裝
飾。卡片內只要選擇簡單的
圖形，用手撕下色紙貼上就
可以了。

① 選擇喜愛的
打洞機打洞

打洞！

別丟
掉！

② 貼上用手撕的色紙

③ 透過心形洞孔
描繪表情

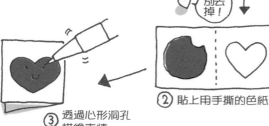

完成

④ 小蟲子咬蘋果的圖案

⑤ 在卡片背面貼上紙
膠帶，再貼上①壓
出來的心形

禮物的心動指數
也會增加喔！

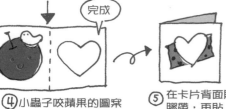

製作數張小卡片後，
再用蝴蝶結固定在禮
物盒上就完成了！

信紙組也要走小巧可愛風！

手工信紙組才能顯示出自己的獨特風格！
試著將手邊樣式簡單的信封加以設計，
再寫上溫馨的文字，就能給人不同的感動！

小 圓孔信封

從小小的圓孔中，可以看見裡面的彩色便箋，既流行又時髦。將直式信封加以剪裁，再運用打洞機、插圖和紙膠帶，簡單的設計就能創造一張特別的信封。

任何顏色的信封皆可使用，即使是黃色的公文信封也可以很可愛。便箋的顏色可選擇信封顏色的對比色。

＊準備工具

直式信封、彩色便箋、自己喜歡的筆、打洞器、紙膠帶、剪刀

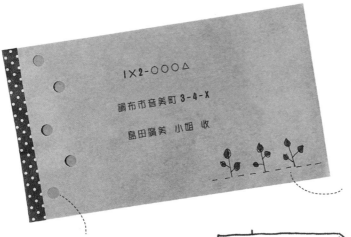

綠色的葉子圖案和黃色的公文信封很搭，也可加上大地色系的紙膠帶當裝飾。

用打洞機打出小圓孔，小圓孔的排列可以自由搭配。

將信封剪裁成適當大小，切口處用打洞機打洞。剪下的紙張還可用來製作表達感謝的便箋小信封等各式各樣的雜貨（p.95）。

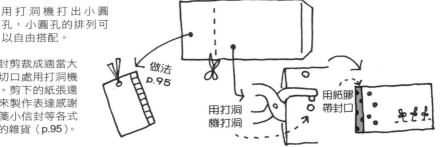

做法
p.95

用打洞機打洞

用紙膠帶封口

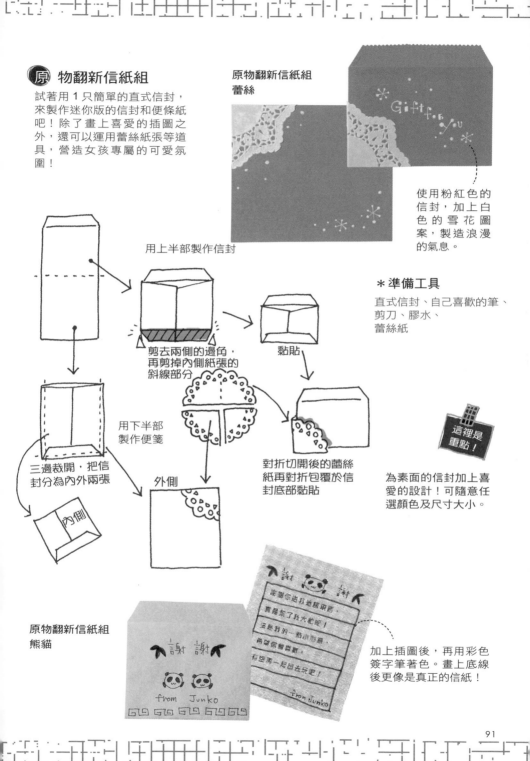

原 物翻新信紙組

試著用 1 只簡單的直式信封，來製作迷你版的信封和便條紙吧！除了畫上喜愛的插圖之外，還可以運用蕾絲紙張等道具，營造女孩專屬的可愛氛圍！

原物翻新信紙組
蕾絲

使用粉紅色的信封，加上白色的雪花圖案，製造浪漫的氣息。

用上半部製作信封

＊準備工具

直式信封、自己喜歡的筆、剪刀、膠水、蕾絲紙

剪去兩側的邊角，再剪掉內側紙張的斜線部分

黏貼

用下半部製作便箋

對折切開後的蕾絲紙再對折包覆於信封底部黏貼

這裡是重點！

三邊裁開，把信封分為內外兩張

內側

外側

為素面的信封加上喜愛的設計！可隨意任選顏色及尺寸大小。

原物翻新信紙組
熊貓

謝 謝

from Junko

from Junko

加上插圖後，再用彩色簽字筆著色。畫上底線後更像是真正的信紙！

彩 色印章信紙組

只要在普通的素面信紙蓋上橡皮擦印章，就能變身為色彩繽紛的流行信紙。若再加上插圖，並貼上標籤，樂趣更加倍！

＊準備工具

素面信紙組、製作標籤用的彩色圖畫紙、不須雕刻的橡皮擦印章（p.78）、印台、剪刀

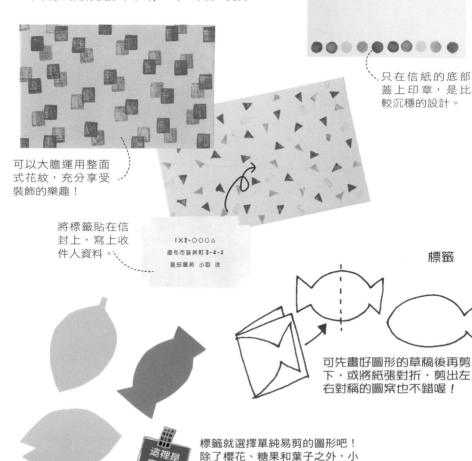

只在信紙的底部蓋上印章，是比較沉穩的設計。

可以大膽運用整面式花紋，充分享受裝飾的樂趣！

將標籤貼在信封上，寫上收件人資料。

IX2-○○○△
調布市音美町 3-4-X
島田篤美 小姐 收

標籤

可先畫好圖形的草稿後再剪下，或將紙張對折，剪出左右對稱的圖案也不錯喔！

這裡是重點！

標籤就選擇單純易剪的圖形吧！除了櫻花、糖果和葉子之外，小魚、小雞和愛心也很合適喔！

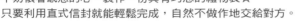

用信封來表達心中的小小感謝

歸還跟別人借的東西或贈送小禮物時，
不妨懷著感恩的心，製作一份具有巧思的禮物袋☆
只要利用直式信封就能輕鬆完成，自然不做作地交給對方。

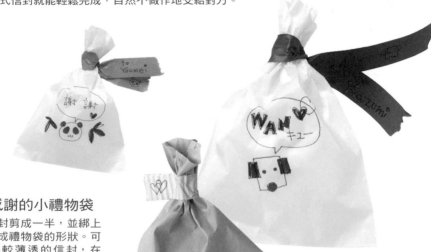

表 達感謝的小禮物袋

將直式信封剪成一半，並綁上
紙膠帶做成禮物袋的形狀。可
選用紙張較薄透的信封，在
袋內放進色彩鮮豔的糖果或軟
糖，看起來也非常可愛喔！

只要用紙膠帶或裝飾
膠帶貼在剪成一半的
信封下半部就完成
了！

這裡是重點！

為了避免綁上膠帶後的縐摺
影響插圖，可將圖案畫在下
半部的正中央。紙膠帶也可
以畫上圖案喔！

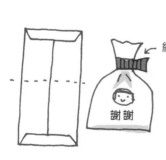

紙膠帶

謝謝

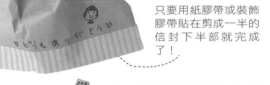

紙膠帶以扭轉方
式固定，之後再
加上插圖

＊準備工具

直式信封、自己喜歡的筆、
紙膠帶、剪刀

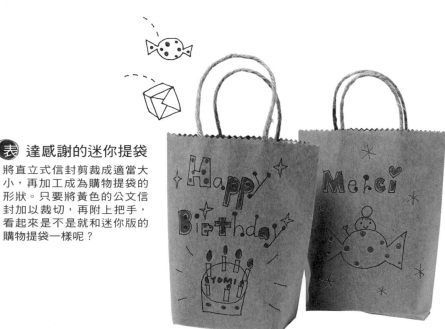

表 達感謝的迷你提袋

將直立式信封剪裁成適當大小，再加工成為購物提袋的形狀。只要將黃色的公文信封加以裁切，再附上把手，看起來是不是就和迷你版的購物提袋一樣呢？

＊準備工具
直式信封、自己喜歡的筆、麻繩、紙膠帶、鋸齒剪刀

① 剪裁信封

② 將麻繩貼在紙膠帶上（要做 2 個喔）

③ 貼上把手並加上插圖

④ 將底部拆開，用紙膠帶黏貼

內側

這裡是重點！

可使用鋸齒剪刀修飾切口，效果更佳。為插圖著色時可選擇不透明的色筆，看起來才會乾淨美觀。

表 達感謝的迷你信封

利用剛剛直式信封裁剪後的剩餘部分加工製作，就能變成設計新穎的迷你信封！由於封口可以完全密合，拿來放零錢也很好用喔！

這裡是重點！

先畫上插圖、放進內容物，最後再用膠水或繩子封口。插圖就隨意選擇簡單的重點式圖案吧！

信封的任一部分都可以製作迷你信封！

＊準備工具

直式信封、自己喜歡的筆、紙膠帶、打洞機、繩子或緞帶、剪刀、膠水

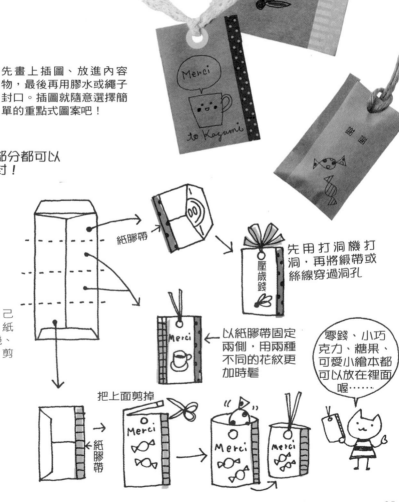

紙膠帶

先用打洞機打洞，再將緞帶或絲線穿過洞孔

以紙膠帶固定兩側，用兩種不同的花紋更加時髦

把上面剪掉

紙膠帶

零錢、小巧克力、糖果、可愛小繪本都可以放在裡面喔……

為照片增添色彩的可愛小技巧

用插圖點綴喜愛的照片，打造一本獨特的剪貼簿！
除了可以整理日常生活中隨手拍攝的照片之外，
還可用來當成旅行的相片日記或食譜喔！

適合放進相本和食譜中的插圖

將插圖隨意畫在角落，才不會搶走照片的風
采。記得挑選符合內容的圖案，以及能夠搭
配照片色彩的色筆。

在「米」字圖案末端
加上圓形的小點，營
造下雪的氣氛。

標題字體放大，才有搶
眼的效果。設計文字的
運用給人活潑歡樂的印
象。

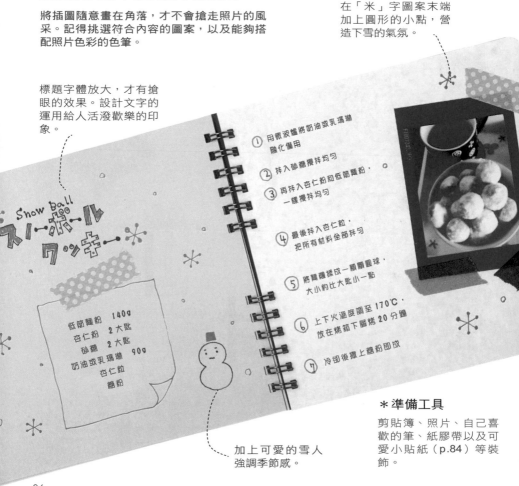

① 用微波爐將奶油或乳瑪琳
　融化備用

② 拌入砂糖攪拌均勻

③ 再拌入杏仁和低筋麵粉，
　一塊攪拌均勻

④ 最後拌入杏仁粒，
　把所有材料全部拌勻

⑤ 將麵糰揉成一顆顆圓球，
　大小約比大拇小一點

⑥ 上下火溫度調至170℃，
　放在烤箱下層烤20分鐘

⑦ 冷卻後撒上糖粉即成

Snow ball
スノーボール
ワッキー

低筋麵粉　140g
杏仁粉　2大匙
砂糖　2大匙
奶油或乳瑪琳　90g
杏仁粒
糖粉

加上可愛的雪人
強調季節感。

＊準備工具

剪貼簿、照片、自己喜
歡的筆、紙膠帶以及可
愛小貼紙（p.84）等裝
飾。

讓相本和食譜
更俏皮活潑的祕訣

裝飾的功用在於凸顯照片。照片和插圖的色調要一致,畫面看起來才會整齊乾淨。

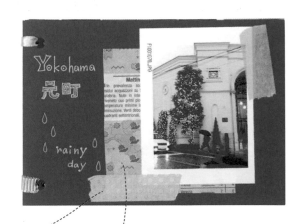

紙膠帶用手撕下
會更可愛

英文報紙和傳單

可隨意剪下喜愛的部分放在照片下方,稍稍露出就能很時尚!另外也可以貼上用英文報紙做成的可愛小貼紙喔!

紙膠帶

紙膠帶的用途多元,既可以固定照片,也可以隨意貼上裝飾。建議使用相同色調但不同花色的種類,讓畫面更豐富。

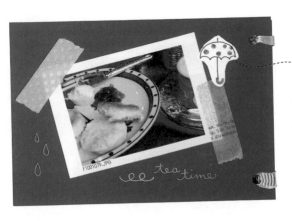

可愛小貼紙

貼紙的插圖要配合照片的主題及形象。和直接畫在照片旁的插圖相比,又別有一番不同的風味。

搖曳擺動的插圖裝飾

在色紙上剪下代表季節的圖形，
畫上插圖，再做成各種樣式的裝飾品。
可以當成家飾隨意擺放，點綴可愛的居家空間！

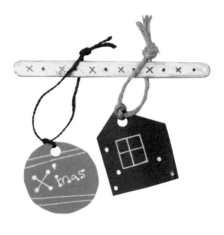

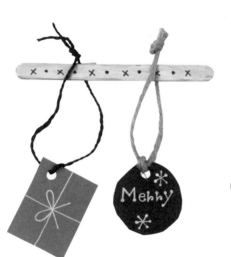

小 裝飾

只要簡單的步驟就能輕鬆完成在掛在冰棒棍上的小裝飾。冰棒棍的大小最適合放置在浴室及洗臉台等小型空間！

*準備工具

冰棒棍、彩色圖畫紙、白色色筆、
繩子、打洞機、剪刀

① 用白色色筆在冰棒棍上畫上圖案，或用紙膠帶把冰棒棍包起來。

② 剪下裝飾的形狀，用打洞機打洞再畫上插圖。接著掛在①上。

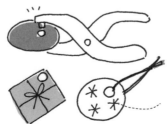

這裡是重點！

用白色麥克筆在深色的圖畫紙上加上插圖，會給人少女般的可愛印象。除了聖誕節之外，還可以用其他代表季節的圖案來製作喔！

聖誕節的圖案，可選用禮物盒或房屋等簡單的插圖。

窗 邊掛飾

用繩子串起各類裝飾，掛在窗邊迎風搖曳的感覺令人心曠神怡。只要變換裝飾的形狀和插圖，就能一整年享受不同的樂趣。

＊準備工具

彩色圖畫紙、自己喜歡的筆、繡線或棉線、雙面膠、蝴蝶結和串珠等裝飾、剪刀

① 將彩色圖畫紙對折後剪下適當大小
② 畫上插圖
③ 調整平衡，並選擇合適的連接位置

連接處

雙面膠

只要將繩子黏在背面就 OK 囉！

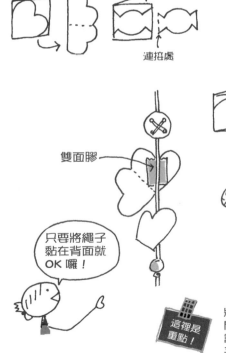

毛球、蝴蝶結、鈕扣、舊髮飾上的珠珠、蕾絲緞帶等等……

這裡是重點！

將繩子黏在彩色圖畫紙的中間即可。如果各個裝飾的色調互相融合，看起來會更有平衡感。

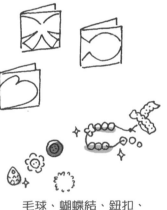

製作5公分大小的 迷你筆記本＆繪本

只要用插圖裝飾封面，再用訂書機固定，就能完成可愛的小筆記本。
可選擇將目前練習過的插圖集結成冊，或加進白紙變成筆記本，
甚至在白紙上加入插圖成為繪本……樂趣各有不同！

在白紙中畫上可愛的愛心
火柴人，再添加一點故事
性，繪本就完成了。

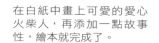

超迷你尺寸的書籤。可
選擇和封面色調及插圖
符合的紙膠帶，變成更
完整的成套組合。

＊準備工具

較薄的圖畫紙、封面用
紙、自己喜歡的原子筆、
紙膠帶、繡線或棉線、串
珠或繩子等裝飾、訂書
機、剪刀

用喜歡的茶杯插圖搭
配方格花紋。貓咪親
子的插圖可以用來當
成母親節的禮物。

在大理石圖騰的封面上，
加上野玫瑰的插圖和設計
文字，營造出女性特有的
柔美感。記得在書籤線上
加一顆珠珠喔！

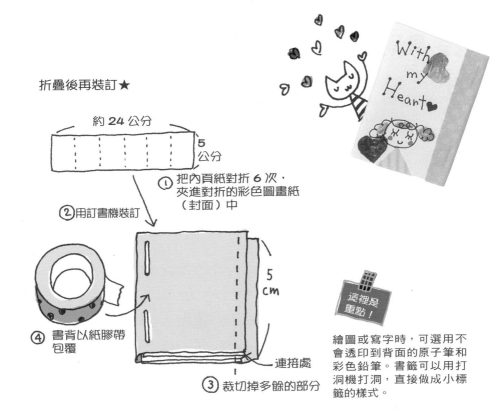

折疊後再裝訂★

約 24 公分

5 公分

① 把內頁紙對折 6 次，夾進對折的彩色圖畫紙（封面）中

② 用訂書機裝訂

5 cm

④ 書背以紙膠帶包覆

連接處

③ 裁切掉多餘的部分

這裡是重點！

繪圖或寫字時，可選用不會透印到背面的原子筆和彩色鉛筆。書籤可以用打洞機打洞，直接做成小標籤的樣式。

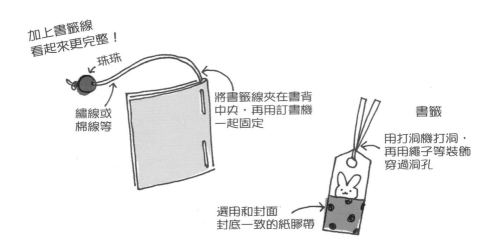

加上書籤線看起來更完整！

珠珠

繡線或棉線等

將書籤線夾在書背中央，再用訂書機一起固定

書籤

用打洞機打洞，再用繩子等裝飾穿過洞孔

選用和封面封底一致的紙膠帶

變身可愛的留言便條！

在各種形式的便條紙中，
用可愛表情（P.38）加以點綴後便顯得與眾不同。
平凡無奇的便條紙，也能變得可愛又時尚！

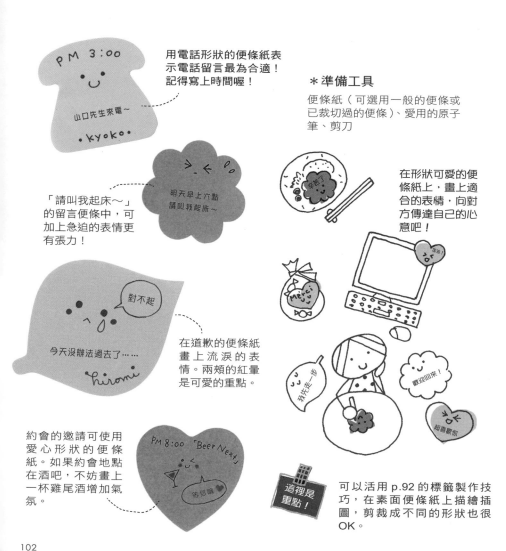

用電話形狀的便條紙表示電話留言最為合適！記得寫上時間喔！

＊準備工具

便條紙（可選用一般的便條或已裁切過的便條）、愛用的原子筆、剪刀

在形狀可愛的便條紙上，畫上適合的表情，向對方傳達自己的心意吧！

「請叫我起床～」的留言便條中，可加上急迫的表情更有張力！

在道歉的便條紙畫上流淚的表情。兩頰的紅暈是可愛的重點。

約會的邀請可使用愛心形狀的便條紙。如果約會地點在酒吧，不妨畫上一杯雞尾酒增加氣氛。

可以活用 p.92 的標籤製作技巧，在素面便條紙上描繪插圖，剪裁成不同的形狀也很 OK。

Column

其他更多的
可愛小技巧

可愛小插圖的祕訣還有很多喔！
例如合適的繪圖工具、
展現自我風格的圖示製作方法，
以及圖案著色的重點……等，
接下來就要向大家一一介紹這些技巧囉☆

本書的主角登場！繪圖工具介紹

小巧可愛風插圖的訣竅就從選筆開始！

在繪畫插圖時，太細的筆總令人感覺沒有分量，
太粗的筆又會擔心歪斜或畫錯等失誤。
這時候就要選用粗細適中的各色中性筆，
再配合水性彩色簽字筆來完成插圖！

可愛小插圖的必備工具——
0.5 ㎜的中性筆

適合插圖初學者使用的最佳筆款。
出墨的狀況穩定，
畫起圖來也能倍感安心。

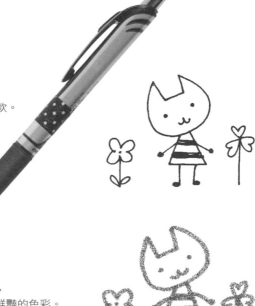

展現鮮豔色彩的
不透明彩色中性筆

只要選用不透明的彩色中性筆，
即使在深色的色紙上也能畫出鮮豔的色彩。

最適合為圖案上色的
水性彩色簽字筆

筆頭較粗的水性簽字筆色彩豐富多
元，用來著色也能得心應手。

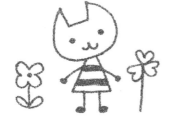

製作各類小物的便利工具

使用方便又能達到可愛的效果

這裡要向大家介紹製作 Part 3 中使用的各種工具。
只要善加挑選，不僅能節省時間，
還有助於提升成品的可愛度喔！

鋸齒剪刀

刀鋒呈鋸齒狀，
可輕鬆點出物品
的重點。

雙面膠

膠水不容易黏貼
以及紙張以外的
物品，都可使用
雙面膠來黏貼！

膠水

建議使用不滲漏
且不易造成皺摺
的口紅膠。

麻繩

自然的色調和質
感，最適合裝飾
使用。

圖畫紙

建議可以裁切成方便使
用的大小，並備齊各種
顏色。

打洞機

需要引繩穿洞和製作掛
飾時的必備品。除了圓
形以外，還有心形和幸
運草等形狀可供選擇。

工具箱

把所有工具都整理在箱
子中，才方便取用！

印台

可當成橡皮擦印章
的墨水使用，沒有
的話，也可用水性
簽字筆代替。

製作展現自我風格的圖案祕訣是？

「這是代表我的圖示！」能說出這句話就成功了！

雖然很想製作屬於自己的圖示，但實在不擅長畫圖啊……
事實上，即使不夠擅長也不要緊！
圖示的重點在於「這就是代表我」！
這裡就來教大家如何輕鬆畫出簡單又可愛的自我圖示吧！

和名字諧音相關的自我圖示

可從名字的漢字及發音找出符合的
圖案，再加以製作成圖示。例如，
「佐藤」的圖示便可用「砂糖」代
替。雖然漢字不同，但由於發音一
致，任誰都能立刻聯想到圖示所代
表的人物。若在圖示中加上名字，
更有一目了然的效果！

信件的簽名

聯絡簿的簽名

持有物的標記

印章的替代品

渡邊
鍋島

鈴木

本田

相田
相川

木下
大木

林
小林

森田
小森

佐藤

山田
山口

小島
島田

池田
小池

川田
小川

加上一些個人特徵

運用 p.57 中的可愛表情，為自己的臉加上一些特徵吧！除了臉部的特徵之外，興趣及特長等圖案也可以添加在旁邊喔！

個性可不是只有外型而已喔！

髮型

眼鏡

圓嘟嘟

長臉

化妝

痣

嗜好（縫紉）

嗜好（攝影）

用動物來比喻也 OK ！

用和自己相像的動物或喜愛的動物當成圖示也很可愛喔！除了外型的相似之外，性格的特質也可以用動物來表現。加上名字效果會更好！

隨興悠閒

動作敏捷

高貴優雅

來製作象徵自己的圖示吧！試著用動物

個性善變

與世無爭

愛吃鬼

試著有效運用色彩吧！

適當地添加色彩，就能賦予插圖生命力！

雖然單色的插圖也很可愛，
但若加上顏色，更能給人華麗繽紛的感覺。
在物品的製作上，色彩也是影響設計的重要關鍵。

成功選色的方法

如果光是隨喜好任意上色，顏色和顏色之間會很容易產生衝突，讓畫面紊亂。只要以黑色為基底，加上簡單的色彩就 OK 囉！

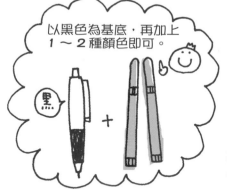

蘋果和叉子的柄使用同一種的顏色

衣服和緞帶選用同色。帽子再使用另一種顏色。

推薦使用 12 色的彩色筆組和不透明的彩色中性筆！

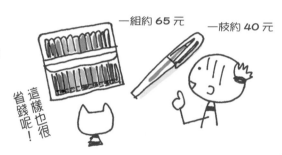

一組約 65 元

一枝約 40 元

這樣也很省錢呢！

大致上可區分為這兩種畫法，但最重要的還是氣勢！塗出外框沒關係！沒有完全塗滿也沒關係！

著色的祕訣

統一性非常重要，如果用不規則的畫法亂塗，畫面看起來就很雜亂。本書教大家兩種著色方式。

沿一定方向著色

筆跡沿著一定的方向著色。不管是直線橫線或斜線都 OK。

畫圈圈式著色

用連續畫圈圈的方式著色。圓圈的大小不一也沒關係喔！

這裡是重點！

為了讓畫面整齊呈現，不能在中途停筆，要以一氣呵成的方式著色。

濃淡不一和留白的畫法也別有不同的風味

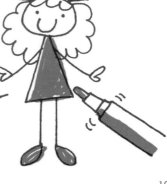

不用拘泥於整齊上色，隨意地快速完成看起來反而更加俏皮！

結語

以「插圖就是要小巧可愛」的理念完成本書的我，
其實並不怎麼嬌小……我的身高有 167 公分。
或許正是因為這個緣故，
我才會特別憧憬小巧可愛的事物。

小巧可愛的插圖、
小巧可愛的信紙組、
小巧可愛的禮物、
小巧可愛的貼紙……

看見這些玲瓏細緻的物品，我總會打從心底發出會心的微笑。

但可不是只有尺寸的大小而已喔！
本書中介紹的所有物品，
都能夠將時間和金錢的花費減到最少。

希望這些小巧可愛的插圖，
能夠將歡樂散播給各位讀者，
以及各位讀者身邊重要的人。

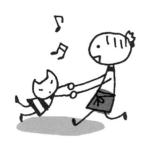

作者簡介

Hiromi SHIMADA

插畫家
畢業於節時尚美術學校。曾任職於廣告代
理商,之後轉為自由插畫家。
活躍於插畫專書、雜誌及廣告等領域。
在料理、生活禮儀等和女性及家庭相關的
插畫作品廣受好評。
著作有《柔和可愛的小插圖（暫譯）》
（PHP 研究所出版）。
興趣為縫紉、料理和甜點製作。
「我喜歡迅速完成製作的感覺,但總是時
常失敗又半途而廢,真是傷腦筋呢!」

NW 新視野 109

隨手畫插畫，第一筆就可愛
ぷちかわイラスト

作　　者：Hiromi SHIMADA
譯　　者：王岑文
編　　輯：林雅萩
出 版 者：英屬維京群島商高寶國際有限公司台灣分公司
　　　　　Global Group Holdings, Ltd.
地　　址：台北市內湖區洲子街88號3樓
網　　址：gobooks.com.tw
電　　話：(02) 27992788
E- mail：readers@gobooks.com.tw（讀者服務部）
　　　　　pr@gobooks.com.tw（公關諮詢部）
電　　傳：出版部　(02) 27990909　行銷部（02）27993088
郵政劃撥：19394552
戶　　名：英屬維京群島商高寶國際有限公司台灣分公司
發　　行：希代多媒體書版股份有限公司/Printed in Taiwan
初版日期：2011年5月

PUCHIKAWA IRASUTO
Copyright © 2010 by Hiromi SHIMADA
First Published in 2010 in Japan by PHP Institute, Inc.
Traditional Chinese translation rights arranged with PHP Institute, Inc.
through Japan Foreign-Rights Centre/ Bardon-Chinese Media Agency
Traditional Chinese Translation copyright © 2011 by Global Group
Holdings, Ltd.
All rights reserved.

國家圖書館出版品預行編目資料

```
隨手畫插畫，第一筆就可愛！ / Hiromi SHIMADA
著,王岑文譯. -- 初版.-- 臺北市 ： 高寶國際,
2011.05[民100]
    面 ；  公分--（新視野：NW109）
譯自：ぷちかわイラスト
ISBN 978-986-185-586-8(平裝)

1.插畫　2.繪畫技法

947.45                    100006225
```